獨創 - 書法與科技的結合

隱筆揮毫 全書 5520 字 全都錄

異想天開之 隱筆揮毫
極速入門

一個素人書法頑叟之
草書自學心得、創意書法觀摩影片

常用一千五百六十字
逐字之字形、字構、筆順、筆勢
演示全記錄
DVD 片長二二七分鐘

黑 點 鼠

撰著：張弘

自在觀賞
隨意比畫
學習草書
輕鬆無比

異想天開之 隱筆揮毫
極速入門源

一個素人書法頑叟之
草書自學心得、創意書法觀摩影片

詩詞句選一百首
逐字之字形、字構、筆順、筆勢
演示全記錄
DVD 片長一五六分鐘

漢 隱 隨
山 意

撰著：張弘

自在觀賞
隨意比畫
學習草書
輕鬆無比

自在觀賞 隨手比畫 學習草書 輕鬆無比

電腦時代必學草書

《禮記・學記》：

雖有佳肴，弗食，不知其旨也；雖有至道，弗學，不知其善也。

我說：

雖有草書，弗學，不知其妙也。

電腦打字永遠不會全然取代手寫文字，一般手寫文字譬如是人類行走的本能，快速書寫恰似快跑是可以培訓的技能，而草字絕對是快速書寫最有效的字體。

中文雖有草書惜乎百家各異筆順莫衷一是，人們想學好快速書寫的草書卻是苦無門徑，欣見張弘先生率先提出草書極速入門大作，對於希望學習草書者有極大的便利與助益。

書寫草書確能增進美學態度並激發創造力，而中文迄今尚未能研訂出一套標準的正草，期待政府單位、專家先進重視草書的價值，積極研訂如英文的小寫體、日文的平假名，一套以楷書筆順為本的正草標準教範頒佈與楷書並行自幼學起。此歷史性的文字演進，應不僅利於書寫中文的快速與實用性，也更能凸顯中文之美、文字藝術的創作與發揮。

台中市書藝創作文化交流學會榮譽理事長 韓雪民

異想天開之隨筆揮毫
草書極速入門

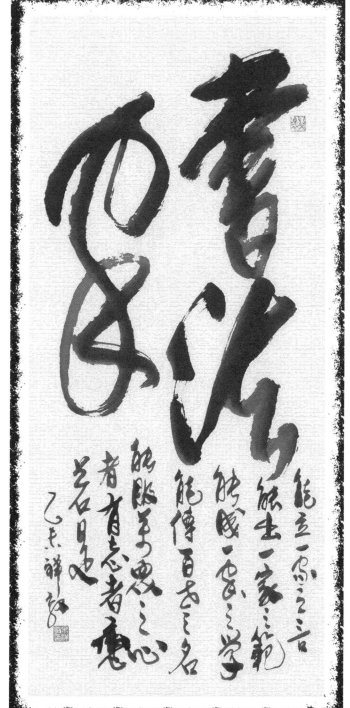

書法家

能立一家之言　能出一家之範　能成一家之學　能傳百世之名

能服萬眾之心者　有志者應若是　乙未　祥敦

文苑振金聲

祝　張弘大師　隱筆揮毫草書極速入門　發行成功

初學最佳利器　本如用之　賞之　愛之　黃振林

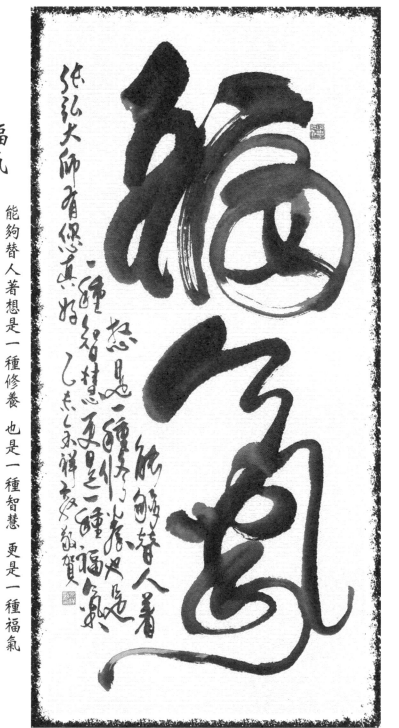

詩書飛醉墨

言為心聲　書為心畫　可入道也
兩千又十五年初冬　本如祝賀

福氣

能夠替人著想是一種修養　也是一種智慧　更是一種福氣

張弘大師　有您真好　乙未　余祥敦　敬賀

自序

一、草書雖然不是由楷書演變而來，大部分的草體字仍可藉由楷書簡、美、順的變化辨識，這類字雖然具有一定的草體規則，但是草體字本來就草，各家的寫法只要稍有變化，不熟識草體規則的人看不同寫法的字就難免混淆不清，搞不懂究竟該怎麼辨識、該怎麼個寫法才算對。少部分的草體字跟楷書根本扯不上邊，這類字大體上是前輩創自篆隸或更早的象形字，或甚至於僅僅因為那字是某位大師寫的，後學者就跟著有樣學樣地承襲流傳下來而成為後代通用的草字。這類字非得常寫才能熟記，所以說學草書不容易。話雖如此，論書法之美及趣味性、藝術性、個性還是以草書為最。原因就在於只要「不太違草體規則」，寫草書的人筆法運用幾乎可以隨心所欲地追求自己獨特的創作。

二、作者於識、寫草書的學程中，深受不得其門而入之苦，不得已，以最笨之方法蒐羅草書字典、字海，比對各家寫體逐字推敲、研判、練寫、整理、統合，擺脫偏摹某體之迷思，為使其較為明確、易解、易記，乃自製自習字帖，以較為方正的字形、字構、筆順闡釋草書的基本草法，近幾年來反覆練習、琢磨、修正，並結合電腦、平板軟體之應用，將最近一次書寫過程完成「隱筆揮毫」之全程錄影，除將習草腳本集結成冊，並將「隱筆揮毫」影片製作成長達近六個半小時的DVD光碟發行分享，期能對草書有興趣入門的朋友提供有效幫助。

三、本書用字的主要參考書：

1.《草書大字典》上海書畫出版社；

2.《書法大字海》北京商務印書館。

該二典收錄約四千伍佰字，每字各收錄魏晉以來數位至數十位書法名家真跡。

四、本書用字草法採選原則：

　　1. 草法可理解性高，可解釋為何如此草法的字。

　　2. 草法理解性低甚至無法理解者，但具備過半以上名家採寫之通用草法。

　　3. 草體字形優美、字構易懂的字，否則雖符上述二原則，寧可捨棄不用而以行書代替。

五、『常用1560字』大致依部首順序編排，大多具有異字共用部首的代表字。

　　建議對每個字多做解析探討而非強記，一旦理解為何可以如此寫，就容易了！

六、本書之書體，為提供觀摩字形、字構、筆順、筆勢之參考，並非範例。

　　草書迷人的地方就在「個性化」，它沒有範例！

七、拙作謬誤難免，敬請不吝指正，不勝感荷！

張弘 2016年春

目錄

◎本書為《隱筆揮毫：草書行草極速入門　創意書法觀摩DVD》影本之覽本
方便隨時覽閱

常用一千五百六十字

2015

釋盧 習草 常用一千五百字

編撰：張弘

01

一	与	上	下	井	五	不	世	且	丙	丘
一	再	吏	夾	丞	甫	更	來	表	亞	事
一、ノ	兩	甚	爾	中	升	乍	乎	年	乖	禹

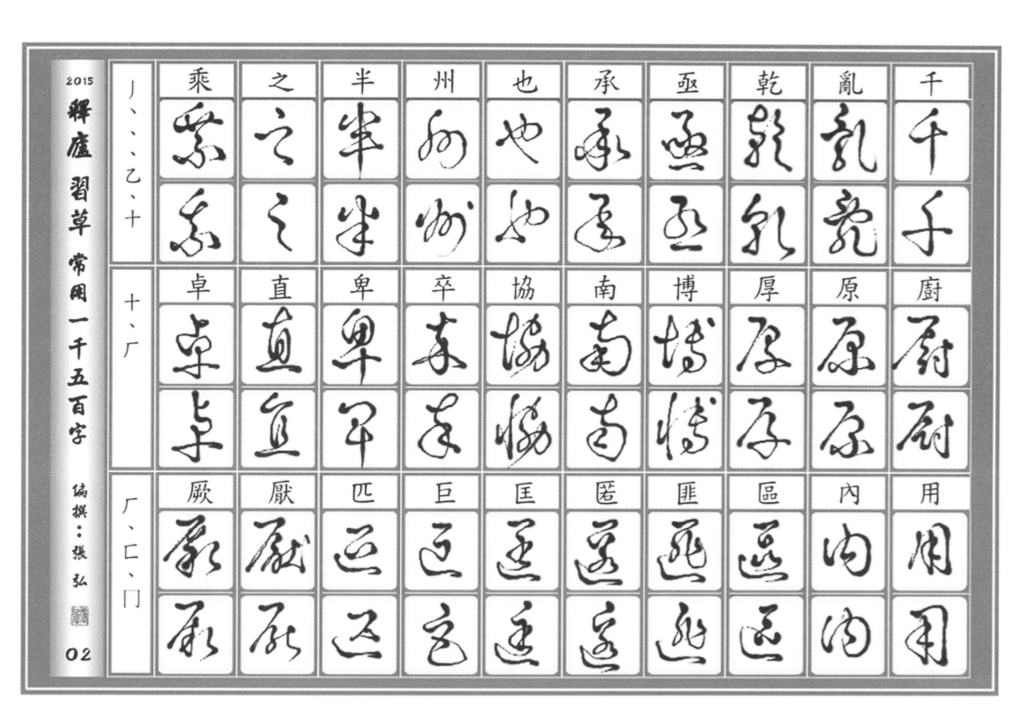

	冈	介	今	以	令	付	代	他	伍	伏
冂、人										
人	伐	仲	仰	似	余	何	但	伸	作	位
人	佛	侖	佳	使	佩	依	俞	便	修	保

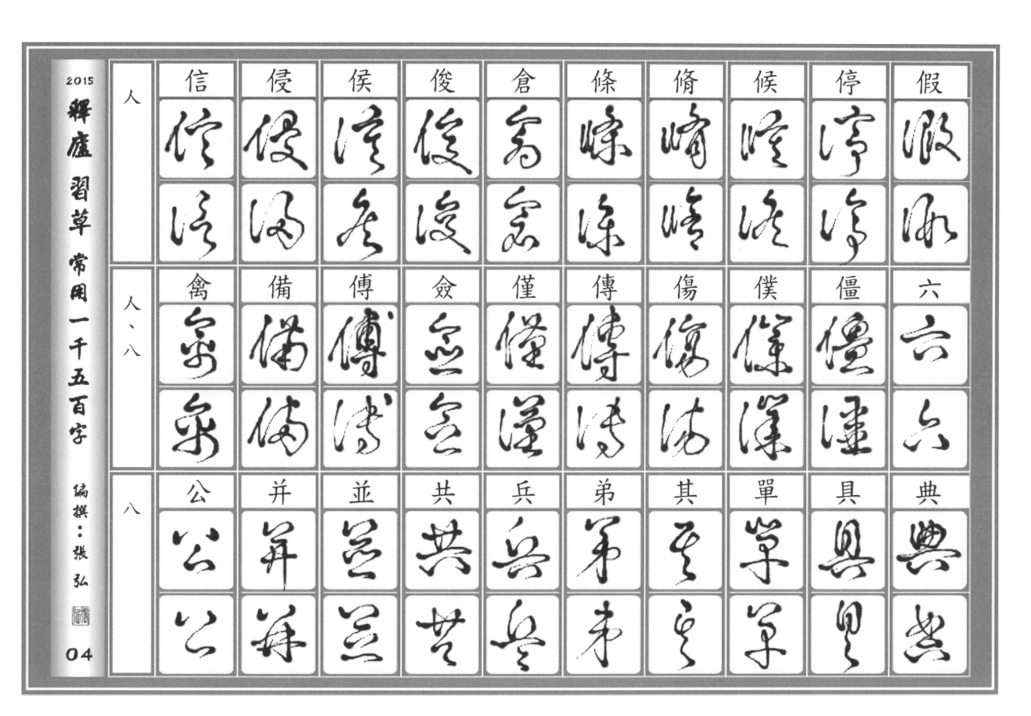

人	信	侵	侯	俊	倉	條	脩	候	停	假
人、八	禽	備	傅	僉	僅	傳	傷	僕	僵	六
八	公	并	並	共	兵	弟	其	單	具	典

2015

釋盧 習草 常用 一千五百字 編撰：張弘

05

	頃	北	包	興	冀	與	兼	真	茲	前
八、勹、匕										

	凡	競	兔	兒	免	克	先	光	兄	充
儿										

	雍	率	亮	亭	夜	京	亥	交	亦	亡
亠										

2015 釋盧 習草 常用一千五百字 編撰：張弘 06

凌	冠	冥	出	函	卯	印	危	卻	即

冫、宀、卩

卷	卿	分	爭	刑	列	初	別	利	判

卩、刀

刺	到	制	刻	荊	則	削	剔	剛	剪

刀

A06

2015 釋廬 習草 常用 一千五百字 編撰：張弘 07

刀、力	割	劃	劍	劉	加	助	劭	勃	勁	勇
力、厶	勒	動	勞	勢	勤	勵	勳	勸	去	參
又、夂	友	反	取	叔	受	敘	叛	叟	叢	廷

	延	建	午	平	幹	左	巫	差	土	壬
又、干、工、土										
土	在	地	坐	壯	垂	幸	坡	垣	城	袁
土	基	域	堅	堂	執	堯	堪	場	塊	報

A08

2015
釋盧 習草 常用 一千五百字
編撰：張弘 ⟨印⟩
09

土	壹	墓	塞	塵	壽	墳	墨	壇	壁	塋
土、寸	疊	壞	寸	寺	封	射	尉	尊	尋	對
寸、廾、大	導	弁	弄	弊	大	夫	天	太	失	夷

2015

釋盧 習草 常用一千五百字

編撰：張弘

10

	奐	奉	奈	奔	奇	奄	契	奏	套	奚
大										

	爽	奥	奪	奮	尤	就	少	尚	可	古
大、尤、口										

	右	史	句	司	召	吉	呂	同	吊	向
口										

2015

釋盧 習草 常用 一千五百字

編撰：張弘

11

口	合	名	各	呈	吳	吾	否	含	吹	君

口	和	命	呼	周	咨	咆	哉	品	哀	哥

口	員	哭	唐	啟	啜	喜	喪	喬	善	嗣

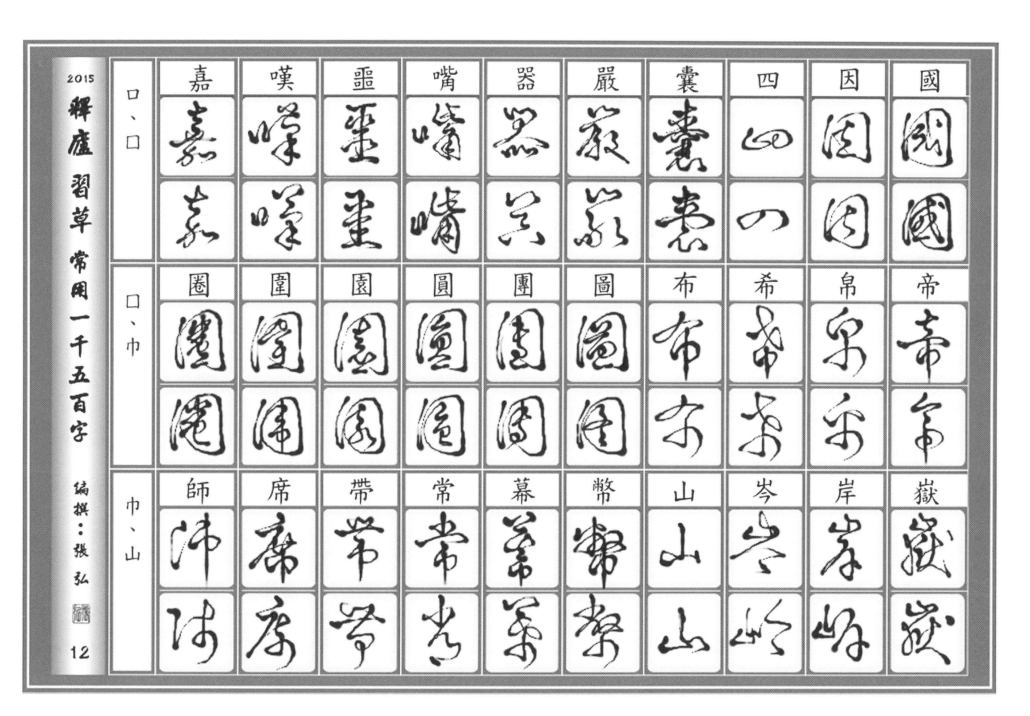

	嘉	嘆	噩	嘴	器	嚴	囊	四	因	國
口、口										

	圈	圍	園	圓	團	圖	布	希	帛	帝
口、巾										

	師	席	帶	常	幕	幣	山	岑	岸	嶽
巾、山										

A12

2015
釋廬 習草 常用 一千五百字
編撰：張弘
13

山	岱	豈	島	峰	峻	崇	嵩	嶼	巉	巒

彳	行	往	彼	後	役	術	徙	得	從	街

彳	御	復	循	微	德	衛	徹	徼	衡	徽

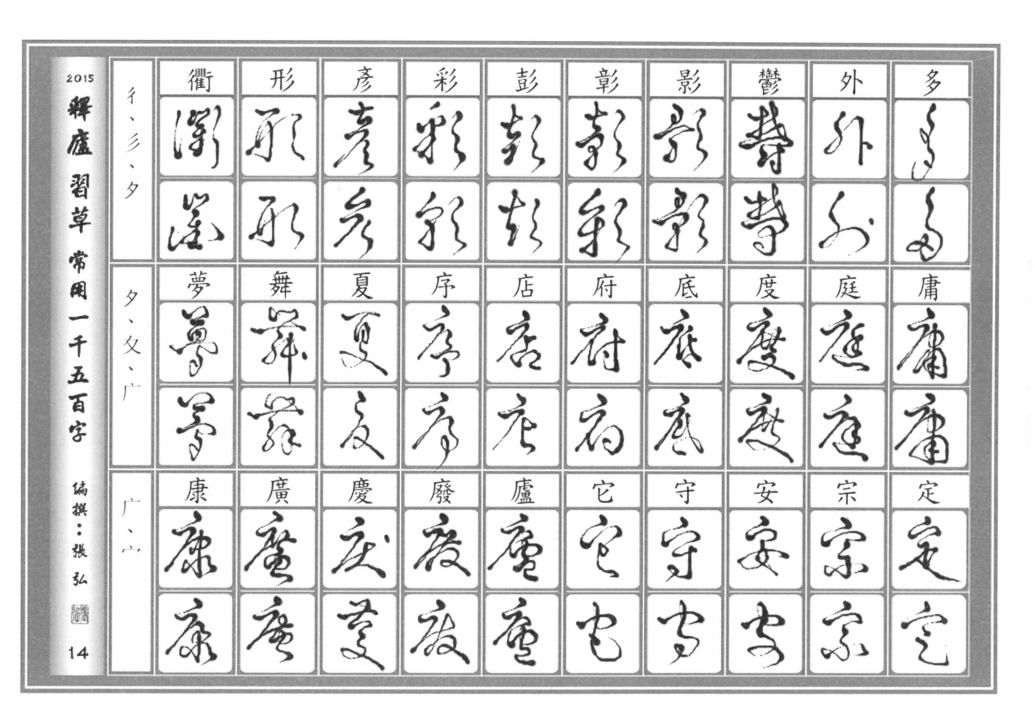

衢　形　彥　彩　彭　彰　影　鬱　外　多

彳、彡、夕

夢　舞　夏　序　店　府　底　度　庭　庸

夕、夂、广

康　廣　慶　廢　盧　它　守　安　宗　定

广、宀

釋盧 習草 常用一千五百字 編撰：張弘

14

A14

釋廬 習草 常用一千五百字

編撰：張弘

15

	宜	宙	官	宛	宣	宮	客	害	家	宴
宀										
宀	容	宰	寅	寂	宿	密	寒	富	寬	寡
宀、尸	察	寧	寮	實	寫	審	寶	尺	尾	局

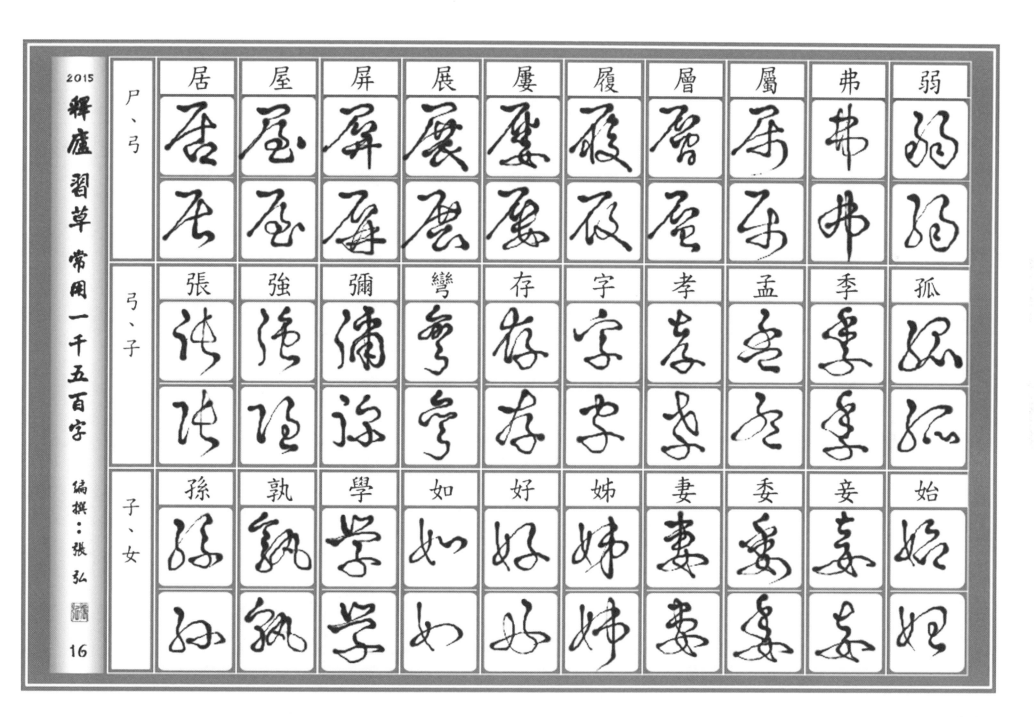

	居	屋	屏	展	屢	履	層	屬	弗	弱
尸、弓										
弓、子	張	強	彌	彎	存	字	孝	孟	季	孤
子、女	孫	孰	學	如	好	姊	妻	委	妾	始

2015

釋盧 習草 常用一千五百字

編撰：張弘

17

部首										
女	姨	姚	姣	姦	姬	婁	婢	婦	嬌	嬰
幺、巛、王	幻	幽	幾	巢	珍	珮	理	琴	瑞	瑰
王、木	瑤	璃	環	碧	瓊	既	本	朱	材	村

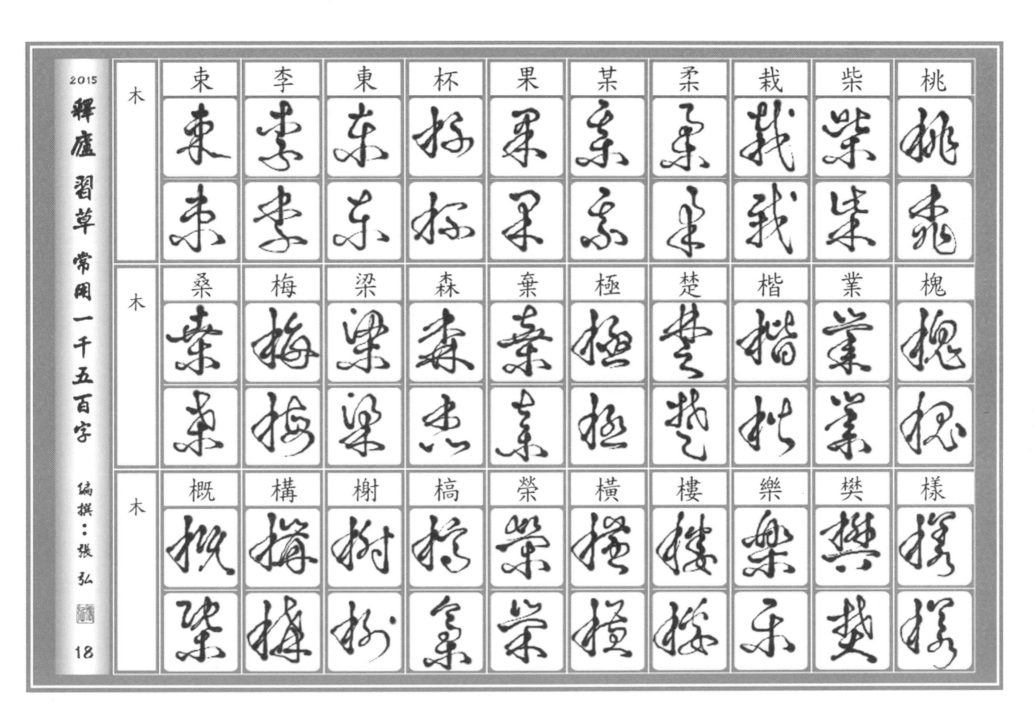

釋盧 習草 常用一千五百字

編撰：張弘

18

木	束	李	東	杯	果	某	柔	栽	柴	桃
木	桑	梅	梁	森	棄	極	楚	楷	業	槐
木	概	構	樹	槁	榮	橫	樓	樂	樊	樣

2015

釋廬 習草 常用一千五百字

編撰：張弘

19

部首										
木、犬	樹	橋	橢	橘	機	檄	權	櫻	犬	狀
犬	狗	獻	猶	猿	獄	獲	獨	獸	獵	獻
歹、戈	死	殆	殊	殘	殲	戊	戎	戍	成	戒

	我	或	威	咸	戚	截	戮	戰	戴	戲
戈										

	比	牙	瓶	止	正	此	步	武	歲	歷
比、止、牙、瓦										

	歸	收	改	政	故	效	教	救	敝	敢
止、攵										

A20

文	散	敬	敞	敦	敲	敷	整	數	敵	變
日	日	日	早	曲	旭	旨	昔	晨	皆	昆
日	昌	明	昏	易	昂	春	是	星	昨	曷

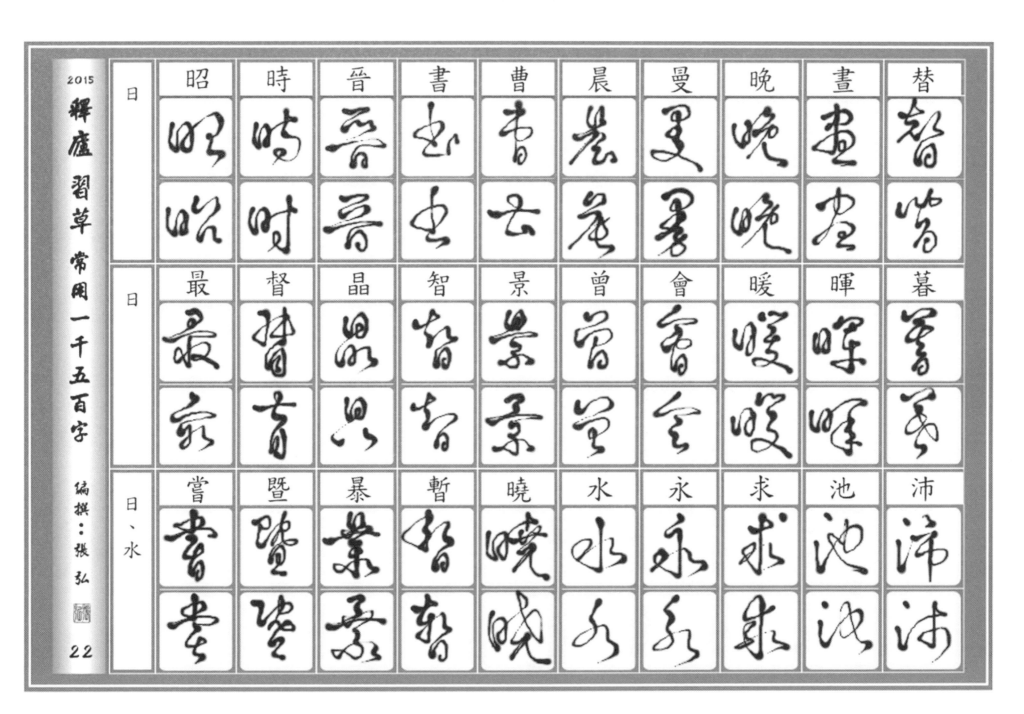

2015

釋盧 習草 常用一千五百字 編撰：張弘 23

水	沒	泉	泰	泄	波	治	消	海	浴	浮
水	流	淼	清	添	減	渠	淺	淑	淪	淫
水	淬	淡	淚	深	湖	溫	渴	淵	游	滅

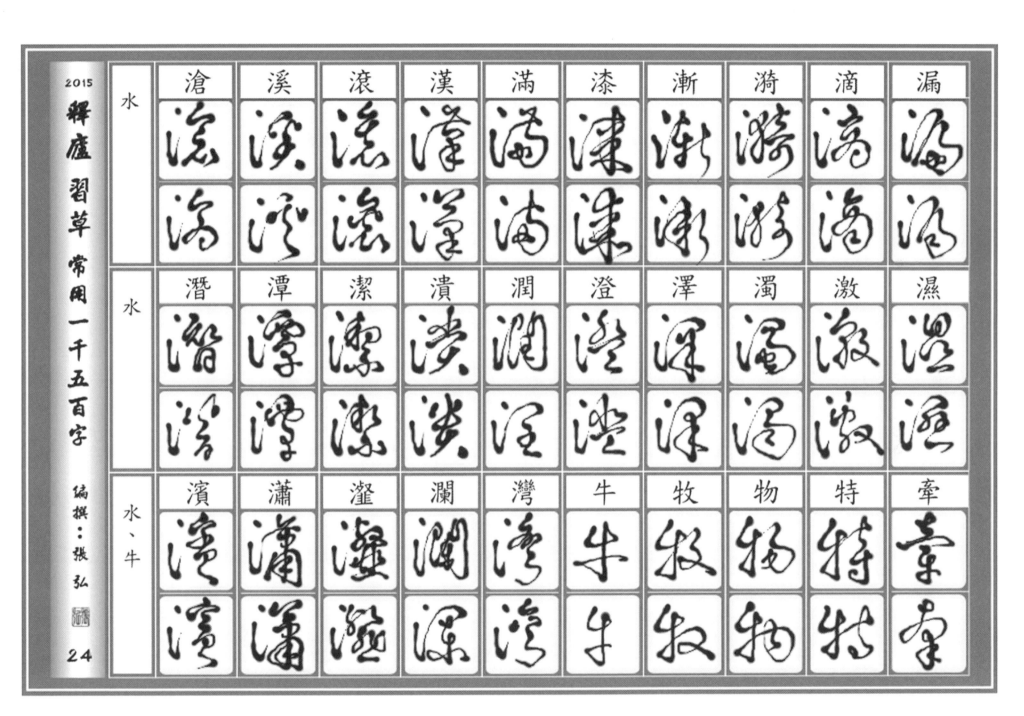

釋廬 習草 常用一千五百字 編撰：張弘

24

部首										
水	滄	溪	滾	漢	滿	漆	漸	漪	滴	漏
水	潛	潭	潔	潰	潤	澄	澤	濁	激	濕
水、牛	濱	瀟	瀅	瀾	灣	牛	牧	物	特	牽

A24

2015

釋廬 習草 常用一千五百字

編撰：張弘
25

	犁	犀	手	才	投	把	拜	抱	招	披
牛、手										

	拳	拭	持	挑	指	振	換	掌	捧	排
手										

	接	探	揖	插	援	攜	搖	撒	撥	擊
手										

		撼	據	操	擇	擔	擬	攀	擾	攝	攬
手											
毛、手、气、片		毫	氛	氣	片	牒	斤	斧	斬	斯	新
斤、爪、父		斷	爪	爬	爰	為	舜	愛	爵	父	月

2015

釋盧 習草 常用一千五百字

編撰：張弘

27

月	有	肌	肖	肘	肯	肴	朋	肩	服	肥
月	胡	背	胃	胞	胸	朔	朗	腋	能	腳
月	望	期	朝	腴	勝	腸	腹	膏	膝	膚

2015
釋廬 習草 常用一千五百字 編撰：張弘 [印] 28

月、氏	滕	膠	膩	膺	臀	臂	贏	臘	騰	民
欠、殳	次	欣	欲	款	欺	歇	歌	歡	段	殷
殳、文、方	殺	毀	殼	殿	穀	毅	文	方	於	施

A28

2015

釋廬 習草 常用一千五百字

編撰：張弘

29

	旅	旁	族	旋	旗	火	炙	炎	煙	烈
方、火										
火	烏	煥	焉	烹	焚	焰	無	然	煩	煒
火	熙	薰	熊	熱	熟	燒	燈	熏	燕	燦

	燭	燦	爐	爛	斟	幹	戶	房	扁	扇
火、斗、戶										

	扉	心	必	志	忘	忍	忠	念	忽	思
戶、心										

	怎	怨	急	怡	恐	恩	息	恕	恃	恨
心										

A30

2015
釋廬習草 常用一千五百字
編撰：張弘
31

心	恭	患	悉	惡	惑	惠	悲	惘	想	感
心	愚	愁	愈	意	慈	愧	慨	惱	愿	態
心	慕	愴	慧	憂	慮	慰	慣	憑	憲	憐

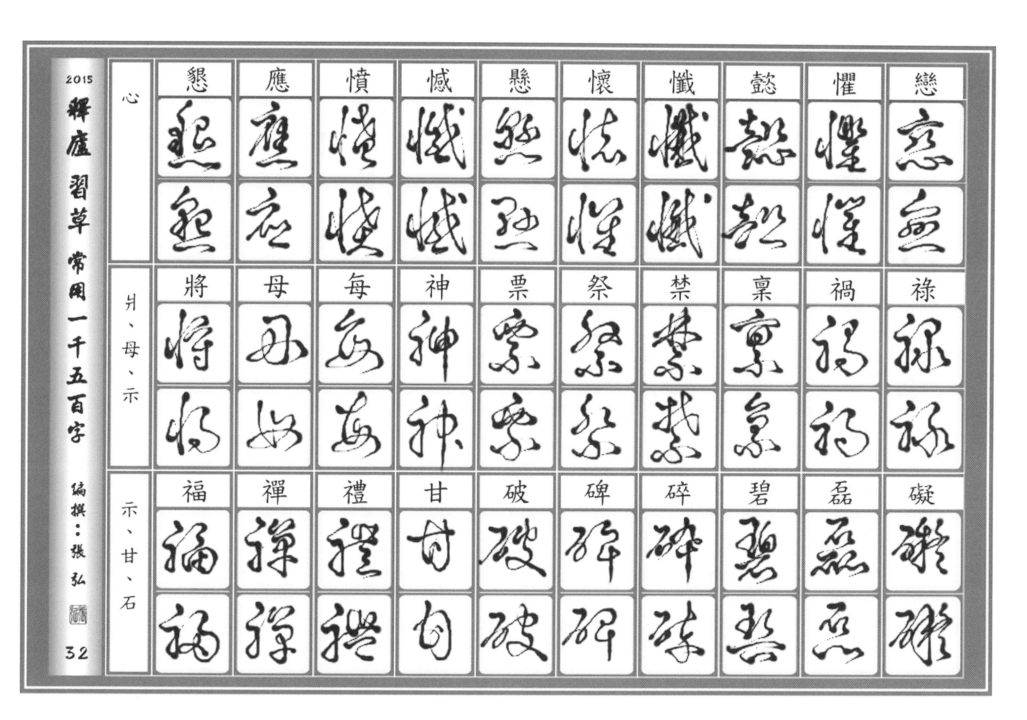

心	懋	應	憤	憾	懸	懷	懺	懿	懼	戀
丬、母、示	將	母	每	神	票	祭	禁	稟	禍	祿
示、甘、石	福	禪	禮	甘	破	碑	碎	碧	磊	礙

A32

2015
釋盧 習草 常用 一千五百字
編撰：張弘
33

部首										
目、田	相	省	看	眉	眺	眷	睦	瞿	申	男
田	畏	界	畢	留	畝	畜	番	畫	當	疆
皿	皿	盈	益	盛	盞	盟	盡	監	盤	盧

	鹽	產	矢	矣	知	矩	短	禾	秀	秉
皿、生、矢、禾										

	秋	秦	秘	種	稱	穩	稽	稷	稻	稿
禾										

	稼	積	白	的	皇	皎	瓜	病	疾	疲
禾、白、瓜、广										

A34

釋盧 習草 常用 一千五百字

編撰：張弘

疒、立、穴	痛	痴	疲	立	章	竟	端	競	究	空
穴、疋、皮、癶	穿	窗	窮	窺	竄	竊	疏	疑	皮	癸
癶矛耒老耳	登	發	矜	務	耕	老	考	者	耳	耶

異想天開之隨筆揮毫

茶書極速入門

釋盧習草常用一千五百字　編撰：張弘　2015　36

部	耻	耽	聊	聖	聘	聚	聲	聰	聯	聶
耳										

部	職	聽	臣	臥	臨	西	要	覃	覆	羈
耳、臣、西、										

部	而	耐	致	臺	虎	虛	處	號	虞	虜
而、至、虍										

2015 釋盧 習草 常用一千五百字 編撰：張弘 37

分類										
虍、虫、网	虧	蟲	蛇	蜜	蝶	融	蟄	蠅	蠶	署
网、肉、缶、舌	置	罪	罷	罹	羅	肉	缶	缺	舌	舍
舍、竹	舒	竹	笑	第	等	策	筵	答	筆	節

異想天開之鋼筆揮毫　草書極速入門

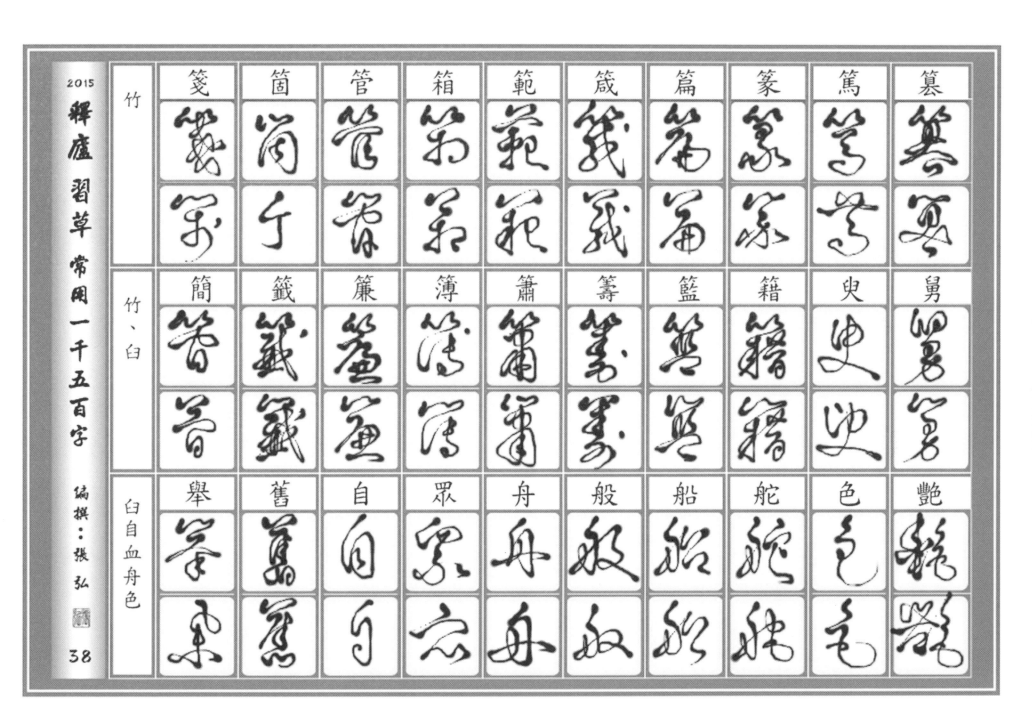

	箋	箇	管	箱	範	箴	篇	篆	篤	簑
竹										
竹、臼	簡	籤	簾	簿	簫	籌	籃	籍	臾	舅
臼自血舟色	舉	舊	自	眾	舟	般	船	舵	色	艷

A38

釋廬 習草 常用一千五百字 編撰：張弘 39

部首										
衣	衣	袞	衰	袞	袍	被	裁	裔	裹	裕
衣、羊	裳	複	襄	襪	襲	羊	美	著	義	羲
羊米艮艸	群	米	粲	精	糟	肆	肅	良	艱	花

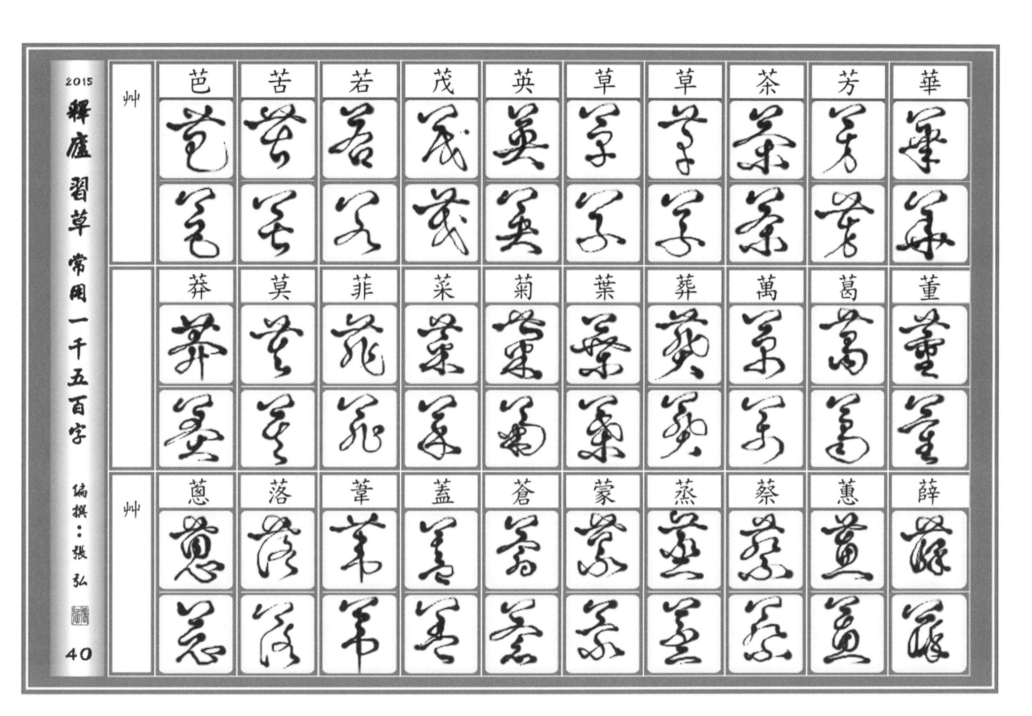

艸	芭	苦	若	茂	英	草	草	茶	芳	華
	莽	莫	菲	菜	菊	葉	葬	萬	葛	董
艸	蔥	落	葦	蓋	蒼	蒙	蒸	蔡	蕙	薛

A40

部首										
艸	薇	薦	薄	蕭	藉	藍	藏	薰	藝	繭
艸、羽	藥	藤	藩	蘇	藹	藻	蘭	羽	翁	習
羽、糸	翔	翡	翠	翰	翼	翻	系	紅	紂	約

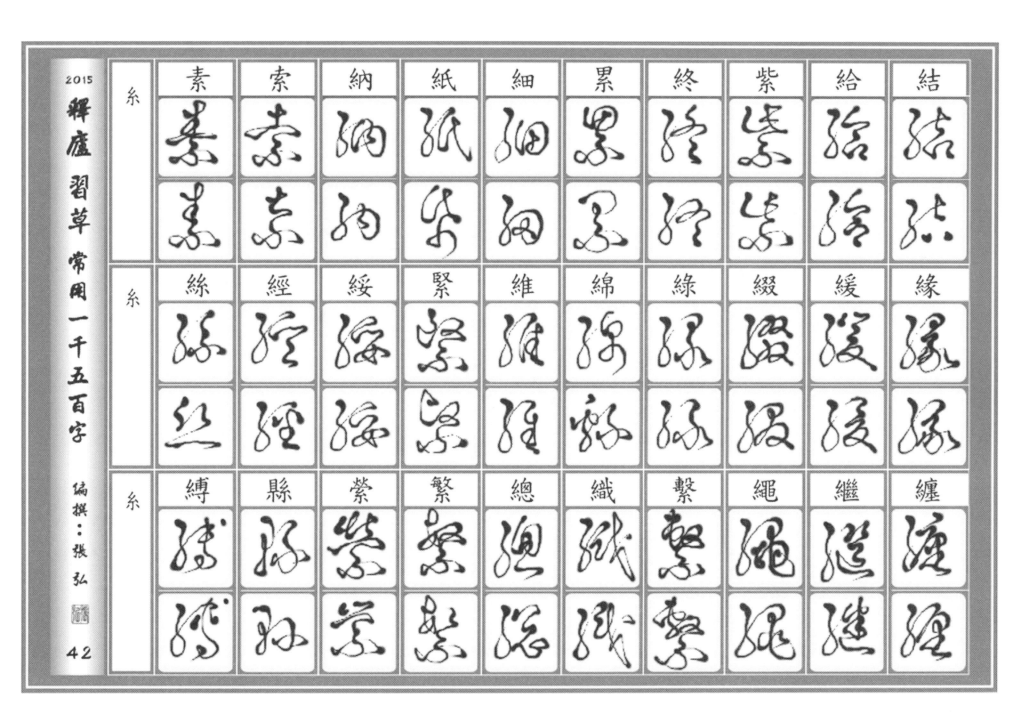

糸	素	索	納	紙	細	累	終	紫	給	結
糸	絲	經	綏	緊	維	綿	綠	綴	緩	緣
糸	縛	縣	縈	繁	總	織	繫	繩	繼	纏

A42

2015

釋盧 習草 常用一千五百字

編撰：張弘

43

糸、走、車	纖	纏	走	越	趁	趣	趨	赤	車	車
車	軍	軒	軟	載	較	輔	輕	輩	輪	轉
車、酉、辰	轟	豐	酉	酒	醉	醜	醫	醬	辰	辱

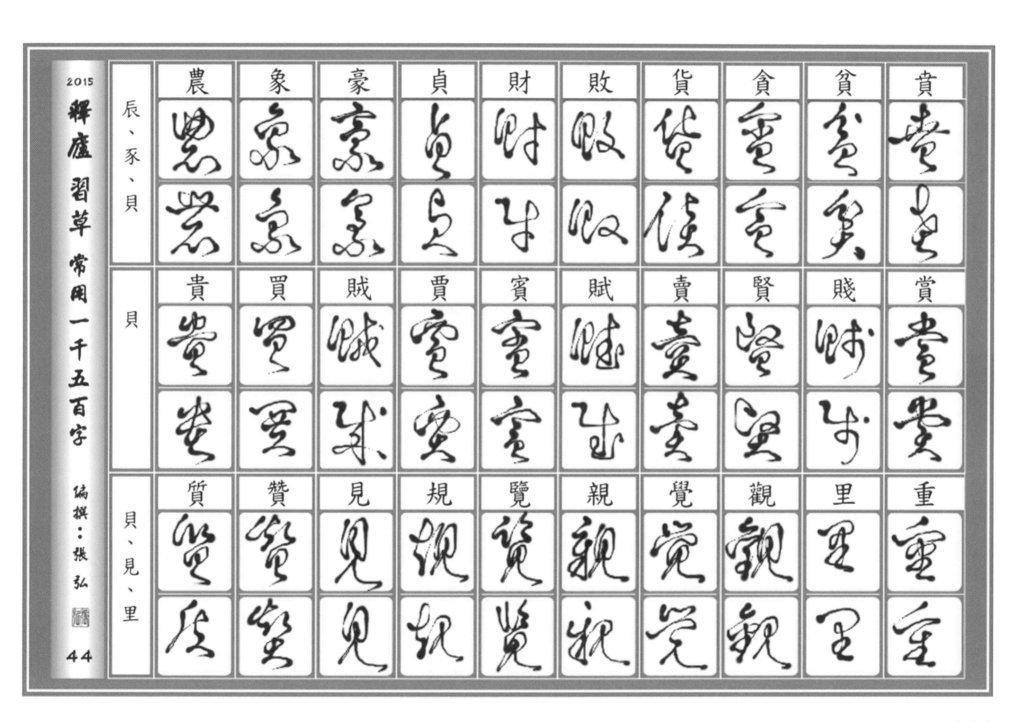

	農	象	豪	貞	財	敗	貨	貪	貧	責
辰、豕、貝										
貝	貴	買	賊	賈	賓	賦	賣	賢	賤	賞
貝、見、里	質	贊	見	規	覽	親	覺	觀	里	重

A44

部首	量	足	距	跳	路	跟	踐	踏	野	蹙
里、足										
邑	邑	那	郁	郊	郎	郡	都	郭	部	鄉
邑、身、辵	鄒	鄰	身	躬	迅	近	這	述	逃	送

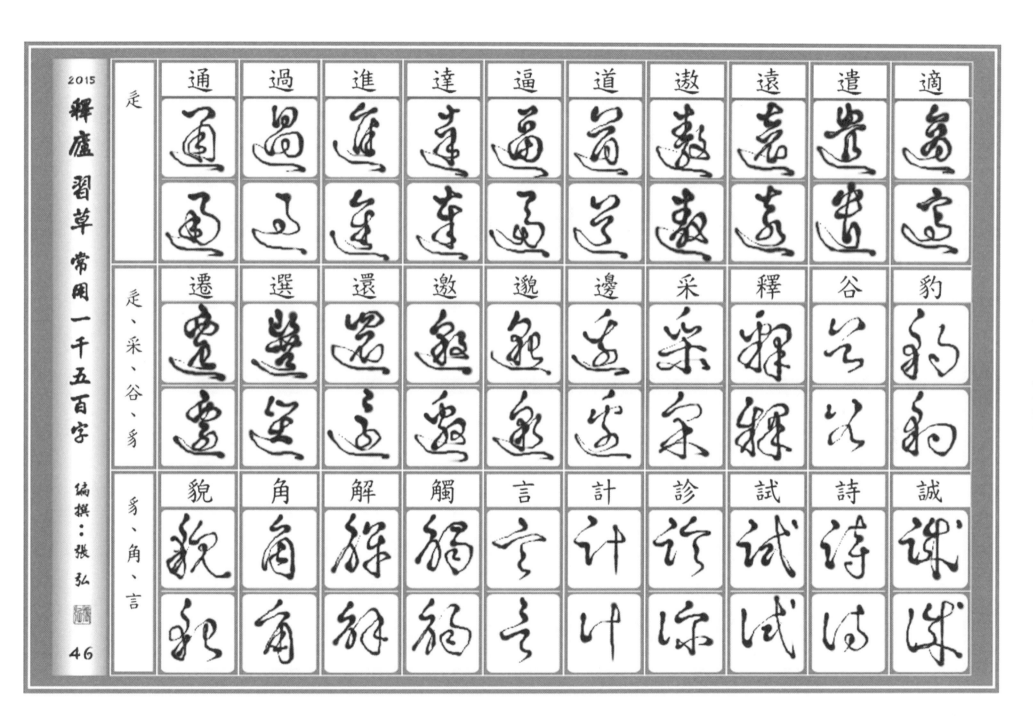

言	說	誰	論	談	謀	謂	講	諛	謝	謙
言	謹	謬	警	識	證	護	譽	讖	讓	讒
辛、青、長、雨	辛	辜	辟	辨	辯	辭	青	靜	長	雨

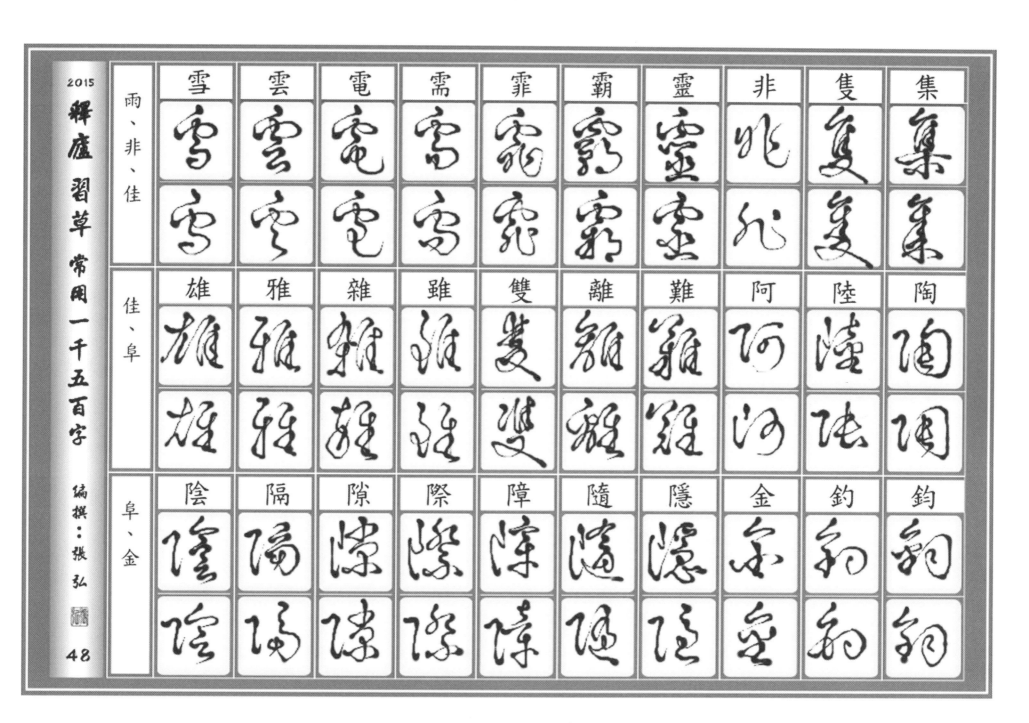

部首	雪	雲	電	需	霏	霸	靈	非	隻	集
雨、非、佳										
部首	雄	雅	雜	雖	雙	離	難	阿	陸	陶
佳、阜										
部首	陰	隔	隙	際	障	隨	隱	金	釣	鈞
阜、金										

	鉤	銶	錄	鏡	鐵	鑒	鑰	門	閉	問
金、門										

	開	閑	間	聞	闌	闕	關	隸	革	鞠
門、隸、革										

	鞭	順	須	頓	領	頗	頭	頸	頻	題
革、頁										

	顏	類	顛	願	顧	顯	顰	面	骨	骸
頁、面、骨										

	體	香	馨	鬼	魂	魏	食	飲	飽	養
骨、香、食、鬼										

	餐	餘	餞	風	飄	飆	音	響	首	韋
食風音首韋										

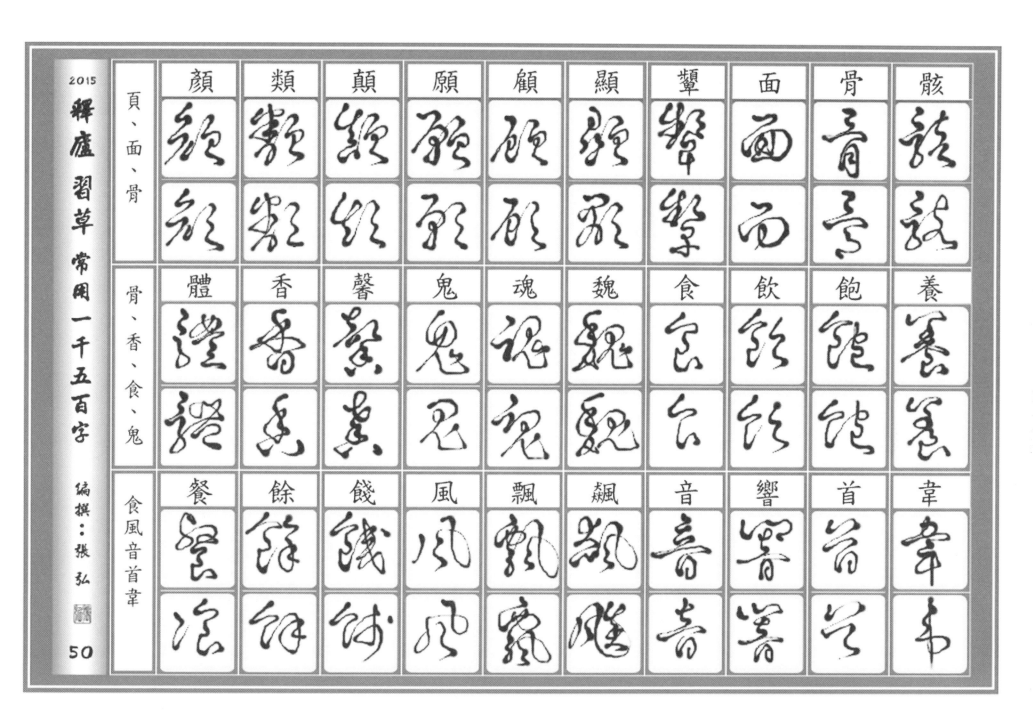

韓	韜	飛	飛	鬥	鬬	髮	馬	馭	馳
韓	韜	飛	飛	鬥	鬬	髮	馬	馭	馳
韓	韜	飛	飛	鬥	鬬	髮	馬	馭	馳

駕	駭	騎	驚	驕	驗	高	黃	麥	鳥
駕	駭	騎	驚	驕	驗	高	黃	麥	鳥
駕	駭	騎	驚	驕	驗	高	黃	麥	鳥

鳶	鳴	鳳	鴻	鵬	雞	鶯	鶴	鷗	鷹
鳶	鳴	鳳	鴻	鵬	雞	鶯	鶴	鷗	鷹
鳶	鳴	鳳	鴻	鵬	雞	鶯	鶴	鷗	鷹

韋飛鬥髟馬

馬、高、黃、鳥

鳥

釋盧 習草 常用一千五百字

編撰：張弘

51

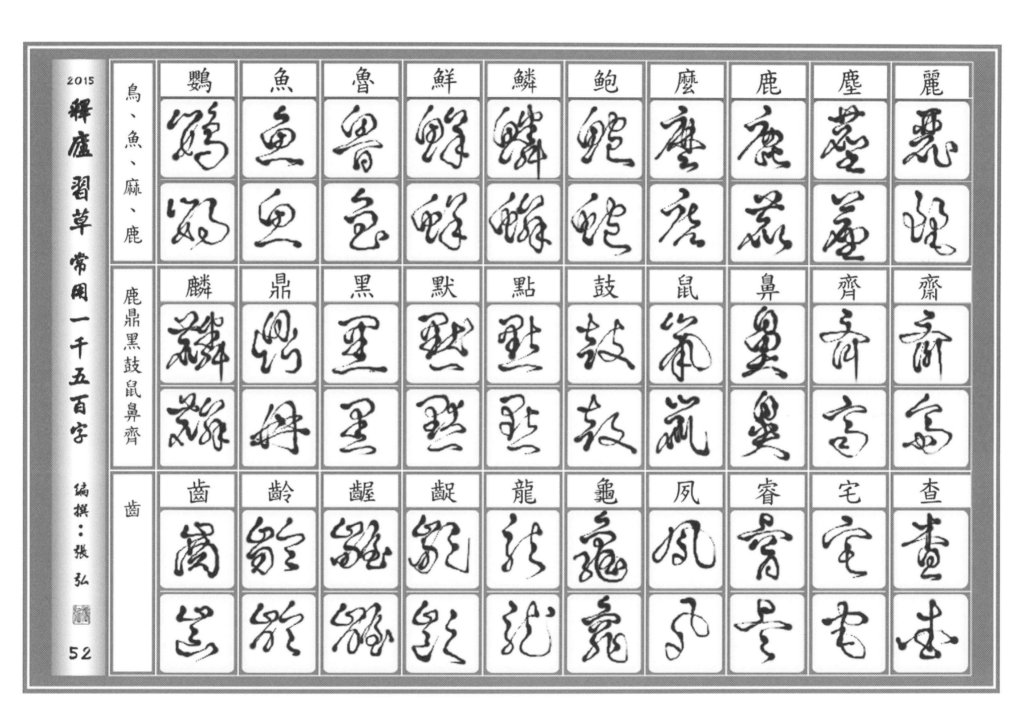

詩詞句選一百首

異想天開之

隱筆揮毫

草書自學心得、創意書法觀摩影片

一個素人書法頑叟之

自在觀賞
隨意比畫
學習草書
輕鬆無比

從零到極速入門

詩詞句選一百首

逐字之字形、字構、筆順、筆勢

演示全記錄

DVD 片長一五六分鐘

撰著：張弘

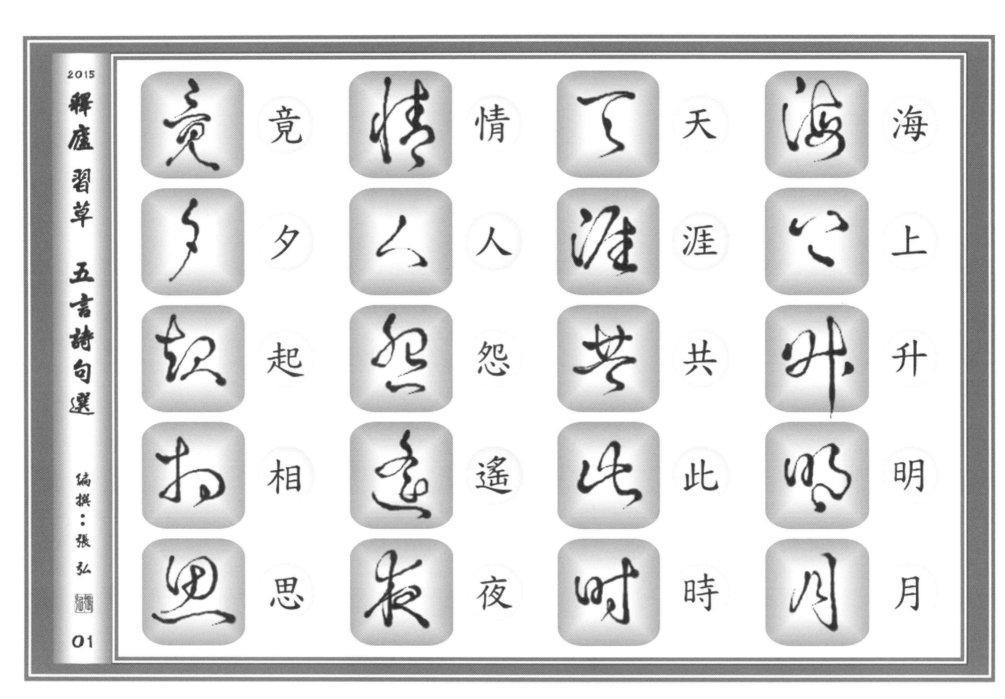

竟	情	天	海
夕	人	涯	上
起	怨	共	升
相	遙	此	明
思	夜	時	月

2015
釋盧 習草 五言詩句選
編撰：張弘
02

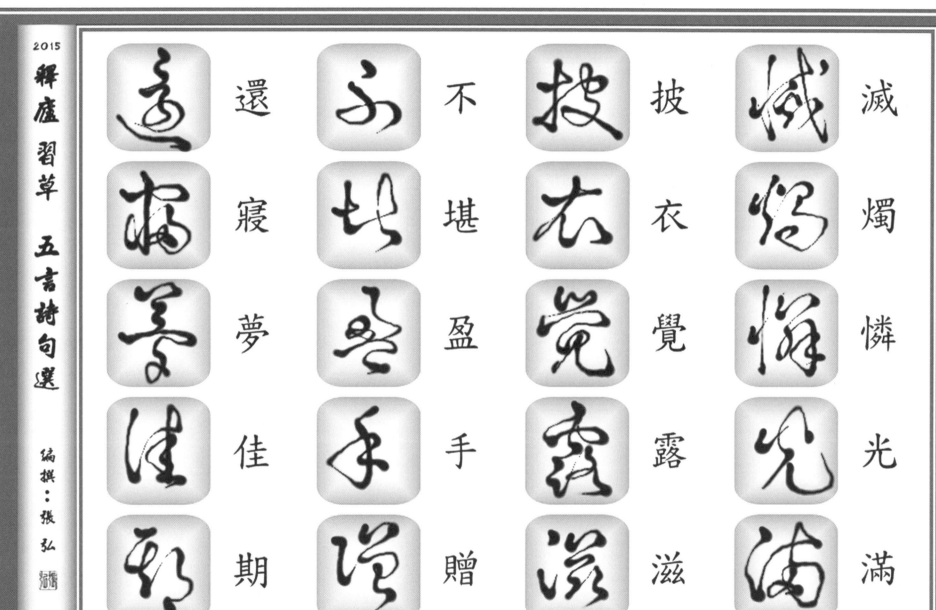

還　不　披　滅
寢　堪　衣　燭
夢　盈　覺　憐
佳　手　露　光
期　贈　滋　滿

B02

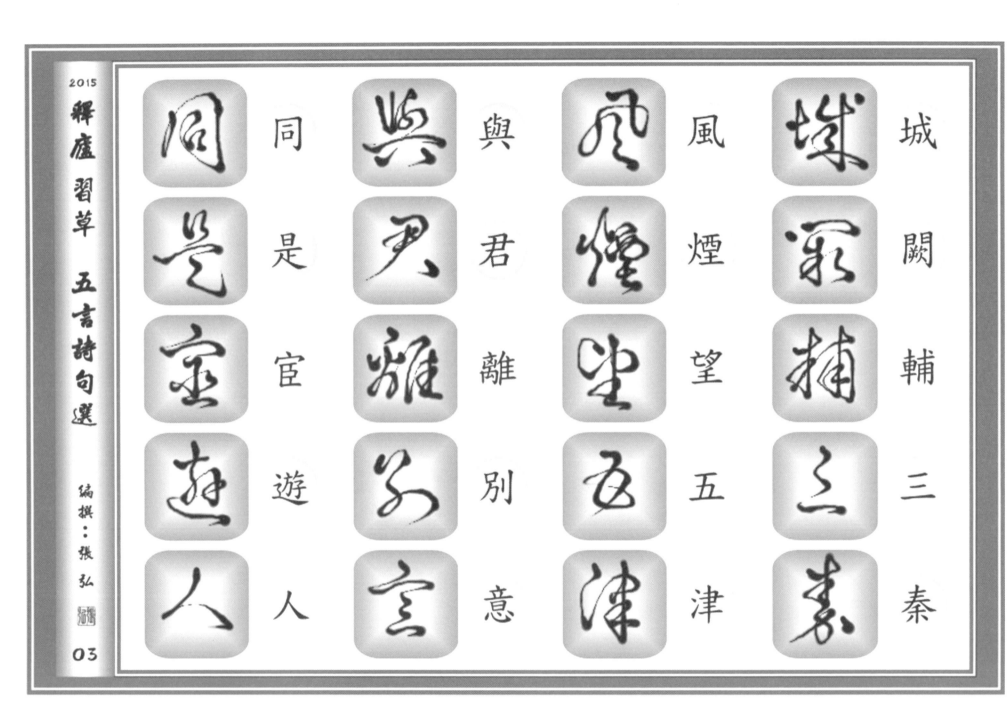

2015
釋盧 習草 五言詩句選
編撰：張弘
03

城闕輔三秦

與君離別意

風煙望五津

同是宦遊人

同
是
宦
遊
人

與
君
離
別
意

風
煙
望
五
津

城
闕
輔
三
秦

2015
釋廬 習草 五言詩句選
編撰：張弘
04

兒女共霑巾

無為在歧路

天涯若比鄰

海內存知己

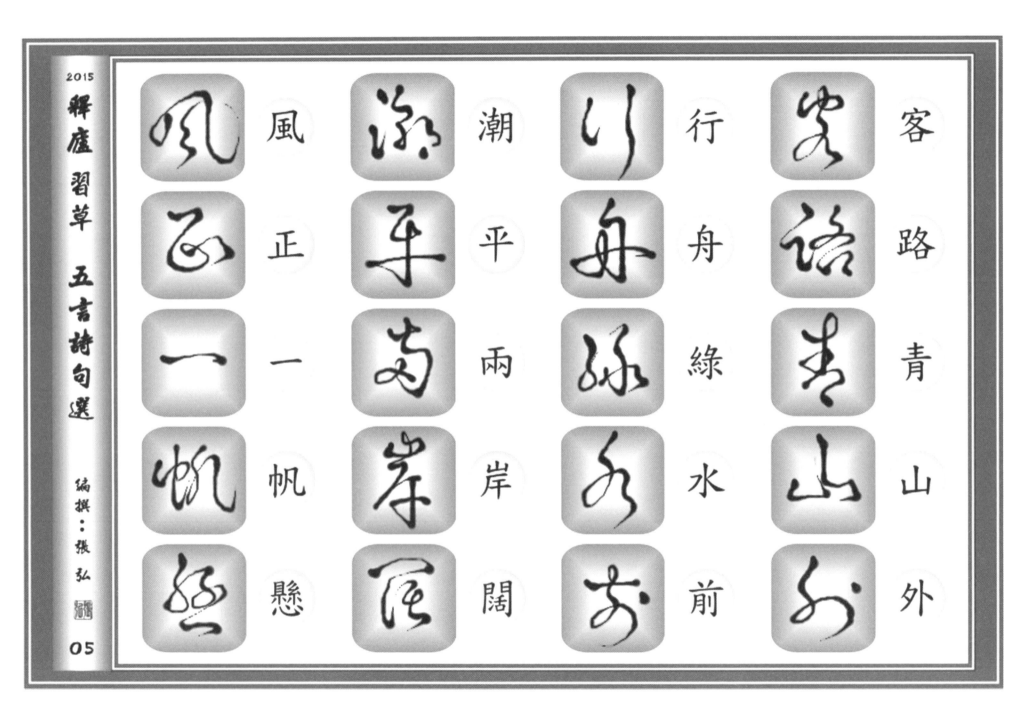

2015 釋盧 習草 五言詩句選 編撰：張弘 05

風正一帆懸　潮平兩岸闊　行舟綠水前　客路青山外

風　潮　行　客
正　平　舟　路
一　兩　綠　青
帆　岸　水　山
懸　闊　前　外

2015

釋盧　習草　五言詩句選

編撰：張弘

06

海日生殘夜

江春入舊年

鄉書何處達

歸雁洛陽邊

2015 釋廬 習草 五言詩句選 編撰：張弘 07

禪房花木深

竹徑通幽處

初日照高林

清晨入古寺

2015

釋盧 習草 五言詩句選

編撰：張弘
08

惟 餘 鐘 磬 聲

萬 籟 此 俱 寂

潭 影 空 人 心

山 光 悅 鳥 性

2015
釋廬 習草 五言詩句選
編撰：張弘
09

渡遠荊門外
渡

渡遠荊門外
遠

渡遠荊門外
荊

渡遠荊門外
門

渡遠荊門外
外

來從楚國遊
來

來從楚國遊
從

來從楚國遊
楚

來從楚國遊
國

來從楚國遊
遊

山隨平野盡
山

山隨平野盡
隨

山隨平野盡
平

山隨平野盡
野

山隨平野盡
盡

江入大荒流
江

江入大荒流
入

江入大荒流
大

江入大荒流
荒

江入大荒流
流

萬 里 送 行 舟

仍 憐 故 鄉 水

雲 生 結 海 樓

月 下 飛 天 鏡

B10

釋廬 習草 五言詩句選

編撰：張弘

孤 蓬 萬 里 征

此 地 一 為 別

白 水 繞 東 城

青 山 橫 北 郭

2015
釋廬 習草 五言詩句選
編撰：張弘
12

蕭	揮	落	浮
蕭	手	日	雲
斑	自	故	遊
馬	茲	人	子
鳴	去	情	意

B12

2015
釋盧 習草 五言詩句選
編撰：張弘
13

如 聽 萬 壑 松

為 我 一 揮 手

西 下 峨 眉 峰

蜀 僧 抱 綠 綺

秋雲暗幾重

不覺碧山暮

餘響入霜鐘

客心洗流水

釋廬 習草 五言詩句選

編撰：張弘

2015

15

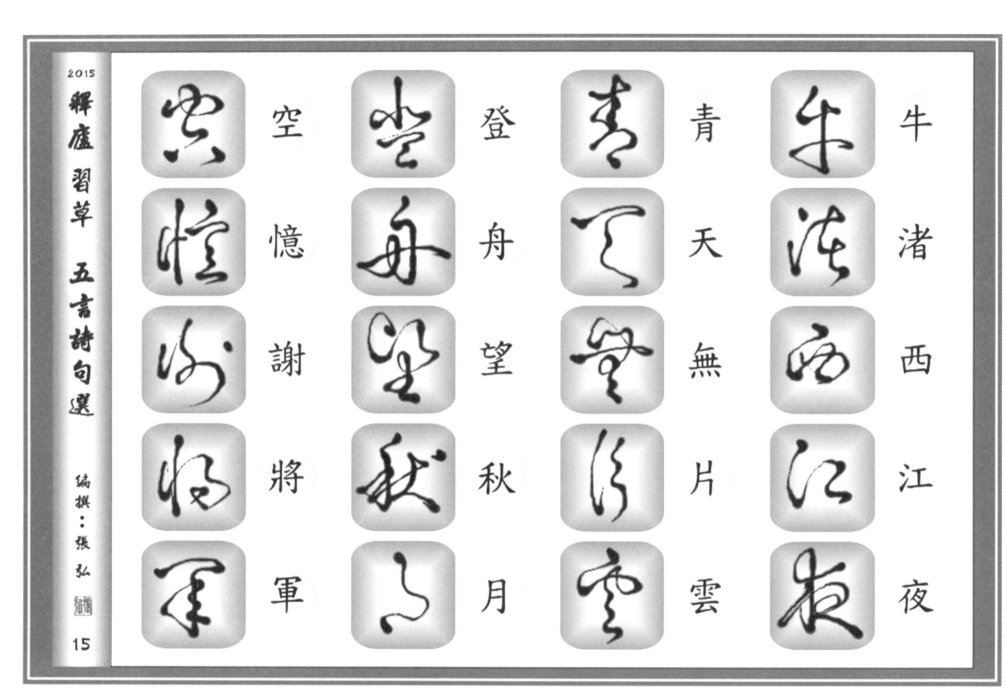

牛渚西江夜
青天無片雲
登舟望秋月
空憶謝將軍

楓 楓

葉 葉

落 落

紛 紛

紛 紛

明 明

朝 朝

挂 挂

帆 帆

席 席

斯 斯

人 人

不 不

可 可

聞 聞

余 余

亦 亦

能 能

高 高

詠 詠

2015
釋盧 習草 五言詩句選
編撰：張弘
17

	恨		感		城		國
	別		時		春		破
	鳥		花		草		山
	驚		濺		木		河
	心		淚		深		在

2015
釋盧 習草 五言詩句選

編撰：張弘

18

渾	白	家	烽
欲	頭	書	火
不	搔	抵	連
勝	更	萬	三
簪	短	金	月

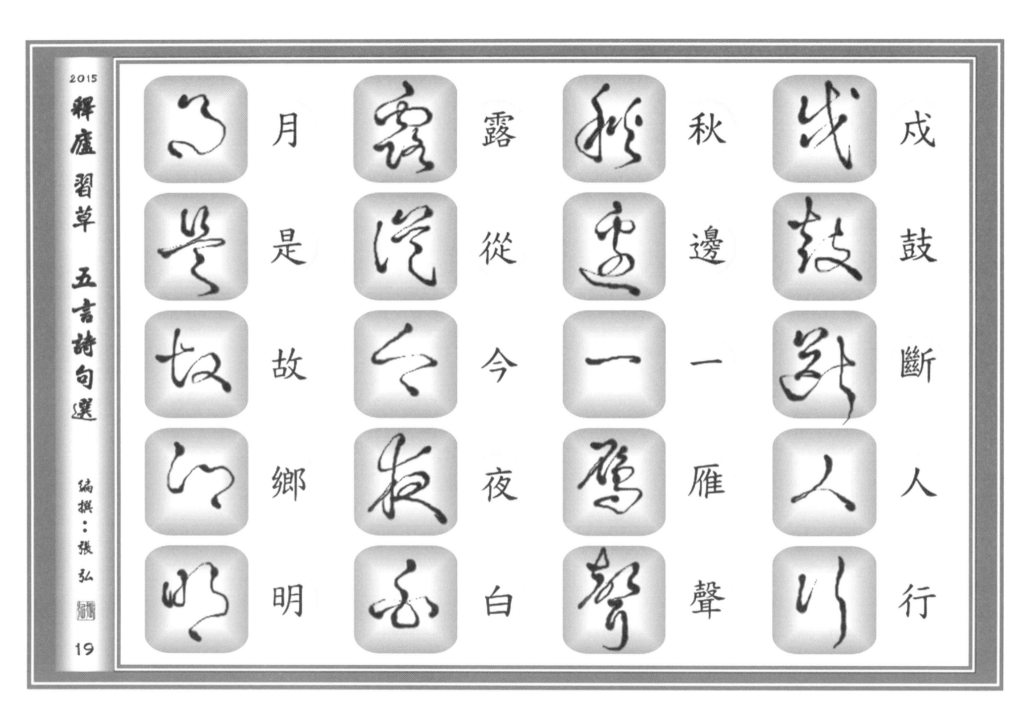

2015

釋廬 習草 五言詩句選

編撰：張弘

19

戍鼓斷人行

秋邊一雁聲

露從今夜白

月是故鄉明

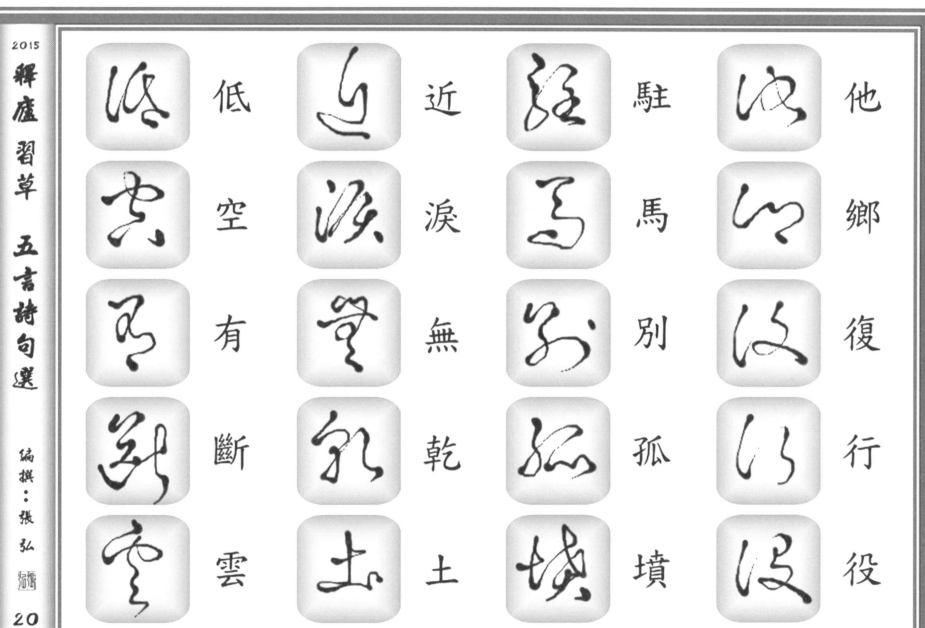

釋盧 習草 五言詩句選

編撰：：張弘

低空有斷雲　近淚無乾土　駐馬別孤墳　他鄉復行役

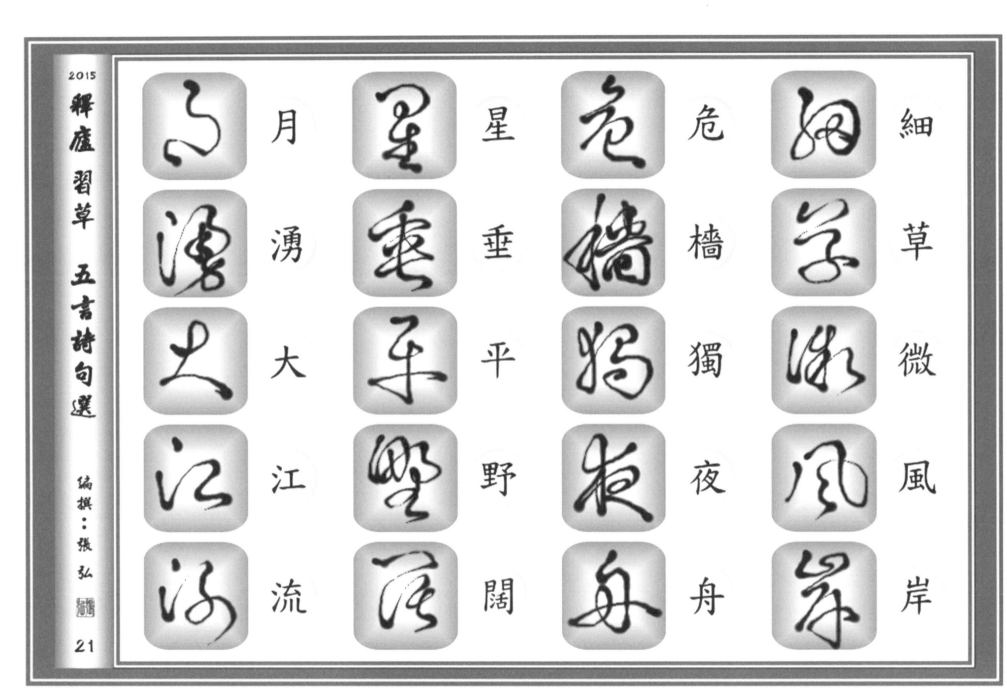

	月		星		危		細
	湧		垂		檣		草
	大		平		獨		微
	江		野		夜		風
	流		闊		舟		岸

2015

釋廬 習草 五言詩句選

編撰：張弘

22

天地一沙鷗

飄飄何所似

官因老病休

名豈文章著

釋廬 習草 五言詩句選

編撰：張弘

臨風聽暮蟬

倚仗柴門外

秋水日潺湲

寒山轉蒼翠

狂

歌

五

柳

前

復

值

接

興

醉

墟

里

上

孤

煙

渡

頭

餘

落

日

2015

釋廬 習草 五言詩句選

編撰：張弘

25

清	明	天	空	
泉	月	氣	山	
石	松	晚	新	
上	間	來	雨	
流	照	秋	後	

2015

釋盧 習草 五言詩句選

編撰：張弘

26

王		隨		蓮		竹	
孫		意		動		喧	
自		春		下		歸	
可		芳		漁		浣	
留		歇		舟		女	

2015
釋盧 習草 五言詩句選
編撰：張弘
27

青	白	連	太
靄	雲	山	乙
入	迴	接	近
看	望	海	天
無	合	隅	都

異想天開之隨筆揮毫
茅書極速入門

2015

釋盧 習草 五言詩句選

編撰：張弘

28

隔		欲		陰		分	
水		投		晴		野	
問		人		眾		中	
樵		處		壑		峰	
夫		宿		殊		變	

2015
釋盧 習草 五言詩句選
編撰：張弘
29

空	自	萬	晚
知	顧	事	年
返	無	不	惟
舊	長	關	好
林	策	心	靜

異想天開之隱筆揮毫
茶玉極速入門

2015

釋廬 習草 五言詩句選

編撰：張弘

30

松	山	君	漁
風	月	問	歌
吹	照	窮	入
解	彈	通	浦
帶	琴	理	深

B30

2015
釋廬習草 五言詩句選
編撰：張弘
31

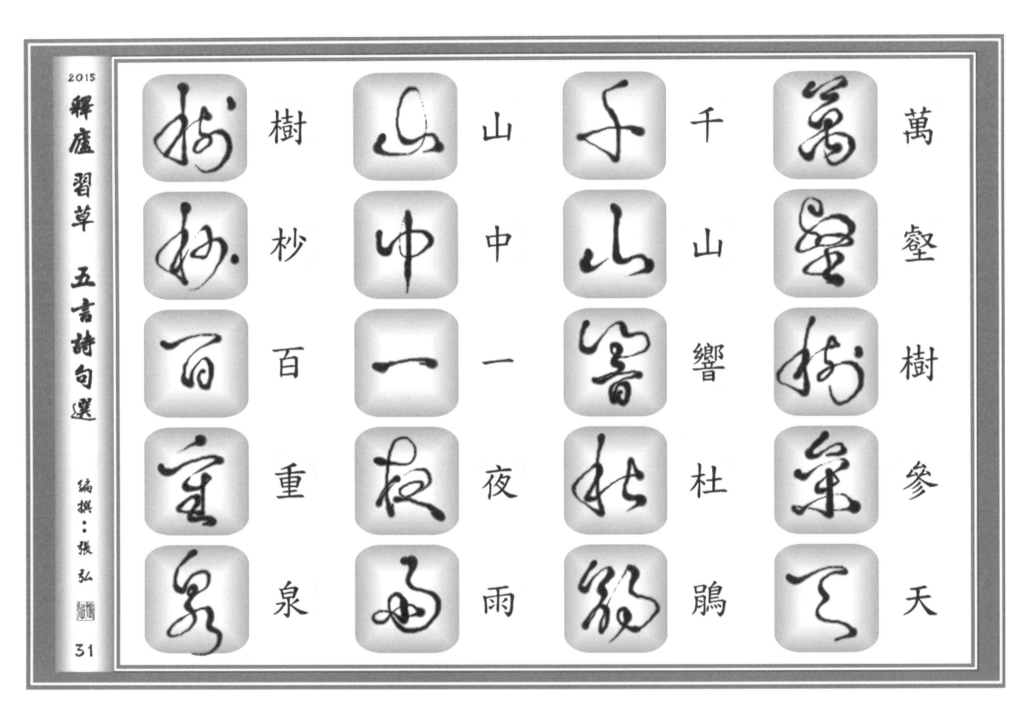

樹 杪 百 重 泉
山 中 一 夜 雨
千 山 響 杜 鵑
萬 壑 樹 參 天

釋盧 習草 五言詩句選

編撰：張弘

32

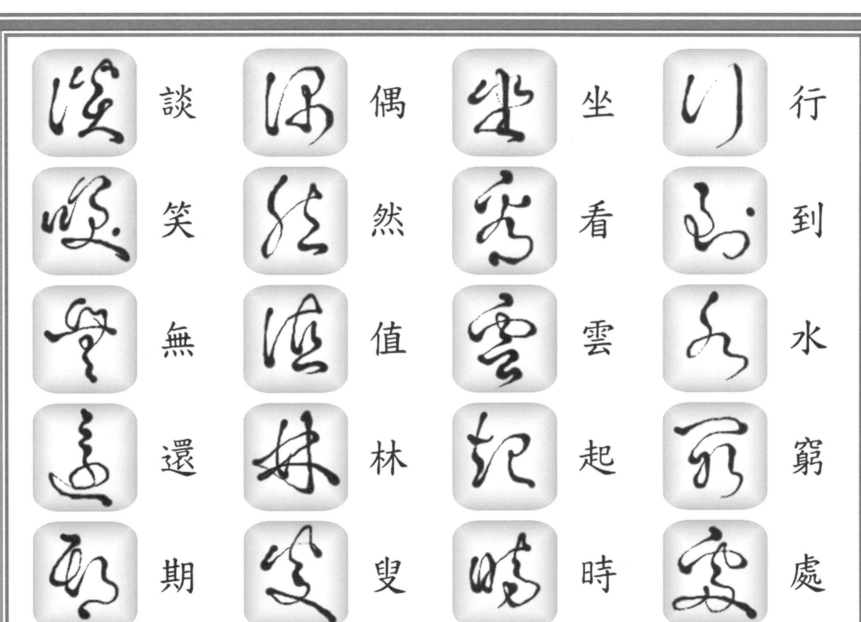

談 笑 無 還 期

偶 然 值 林 叟

坐 看 雲 起 時

行 到 水 窮 處

B32

釋盧 習草 五言詩句選

編撰：張弘

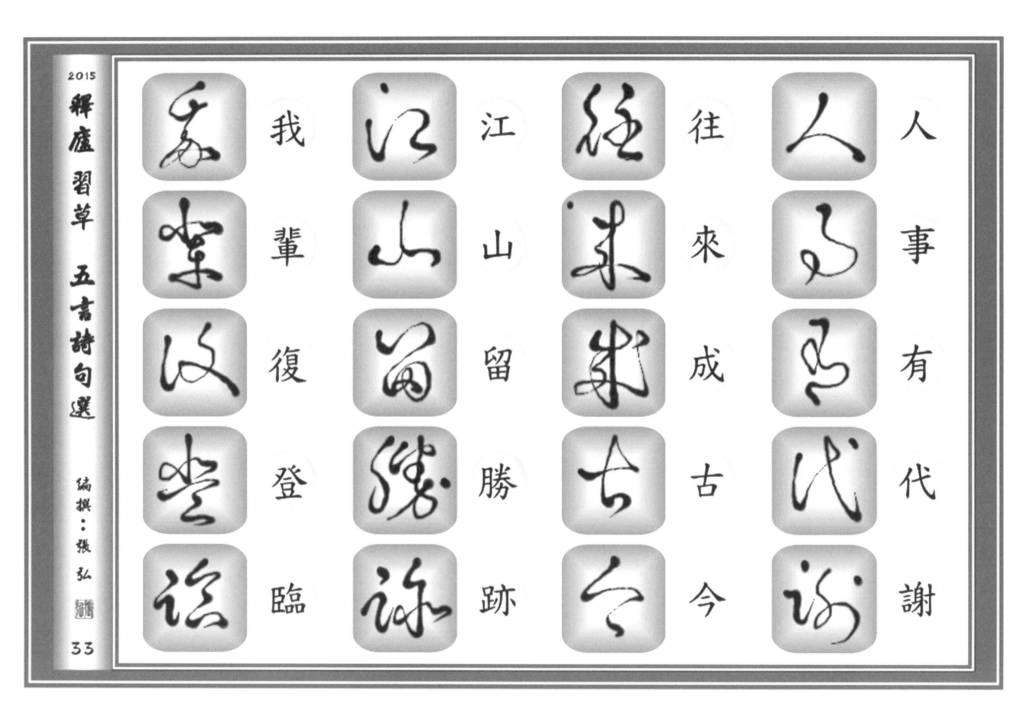

我輩復登臨

江山留勝跡

往來成古今

人事有代謝

2015
釋廬習草 五言詩句選
編撰：張弘
34

何	童	開	林
惜	顏	軒	臥
醉	若	覽	愁
流	可	物	春
霞	駐	華	盡

B34

2015

釋盧 習草 五言詩句選

編撰：張弘

松　永　青　白
月　懷　陽　髮
夜　愁　逼　催
窗　不　歲　年
虛　寐　除　老

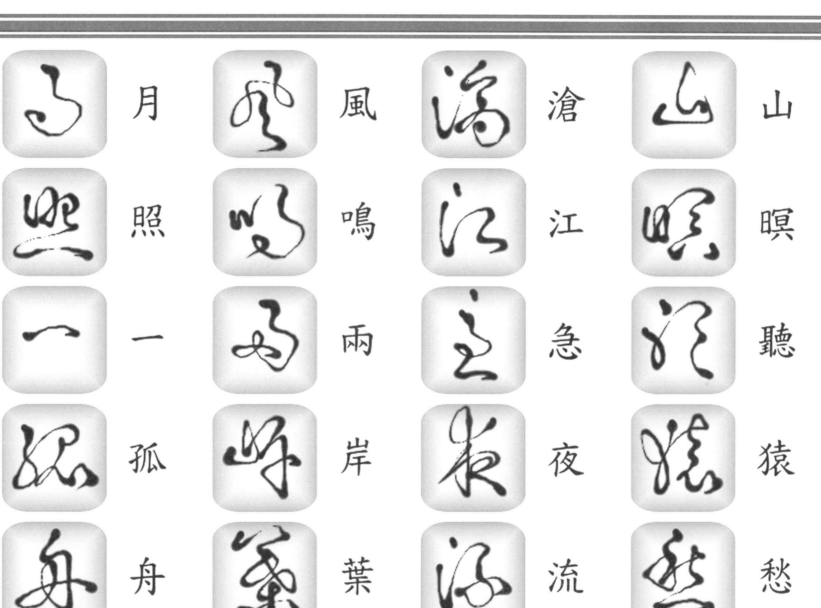

月	風	滄	山
照	鳴	江	暝
一	兩	急	聽
孤	岸	夜	猿
舟	葉	流	愁

B36

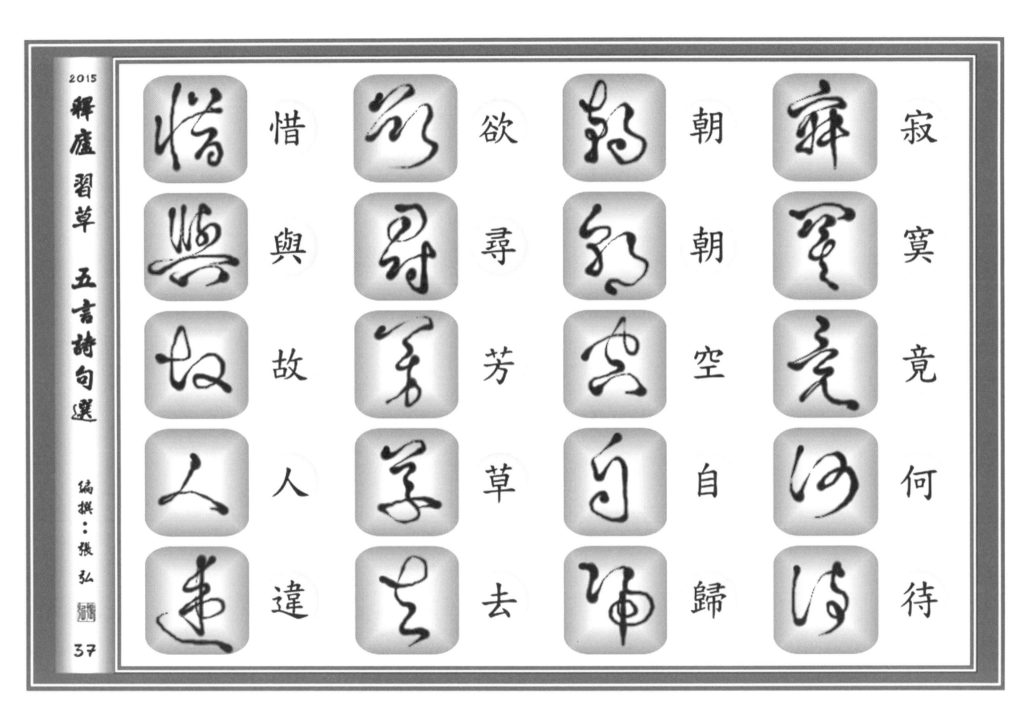

2015
釋盧 習草 五言詩句選
編撰：張弘
37

惜 與 故 人 違
欲 尋 芳 草 去
朝 朝 空 自 歸
寂 寞 竟 何 待

2015

釋盧 習草 五言詩句選

編撰：張弘
38

當
路
誰
相
假

知
音
世
所
稀

只
應
守
索
寞

還
掩
故
園
扉

B38

2015
釋廬 習草 五言詩句選
編撰：張弘
39

遙 隔 楚 雲 端　　我 家 湘 水 曲　　北 風 江 上 寒　　木 落 雁 南 渡

異想天開之隱筆揮毫
草書極速入門

2015
釋廬 習草 五言詩句選
編撰：張弘
40

	鄉		孤		迷		平
	淚		帆		津		海
	客		天		欲		夕
	中		際		有		漫
	盡		看		問		漫

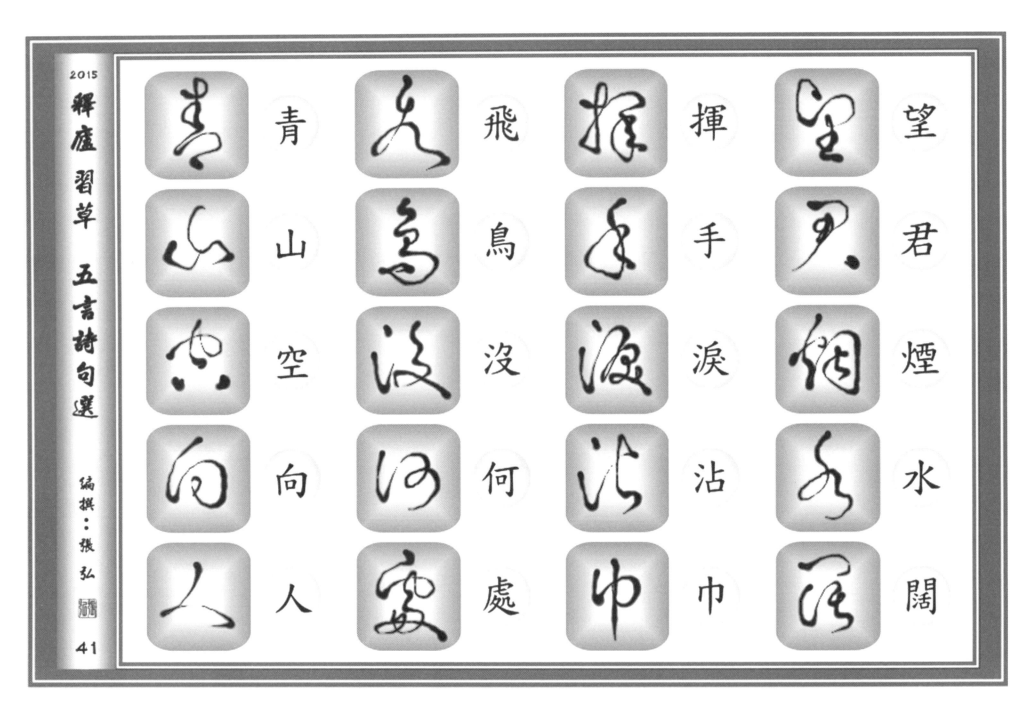

青山空向人

飛鳥沒何處

揮手淚沾巾

望君煙水闊

異想天開之隨筆揮毫
草書 極速入門

2015

釋盧 習草

五言詩句選

編撰：張弘

42

寒燈獨夜人

落葉他鄉樹

晚見雁行頻

灞原風雨定

2015
釋盧 習草 五言詩句選
編撰：張弘
43

草書	楷書	草書	楷書	草書	楷書	草書	楷書
	春		白		霉		一
	草		雲		苔		路
	閉		依		見		經
	閑		靜		履		行
	門		渚		痕		處

2015

釋廬 習草 五言詩句選

編撰：張弘

44

相 對 亦 忘 言

溪 花 與 禪 意

隨 山 到 水 源

過 雨 看 松 色

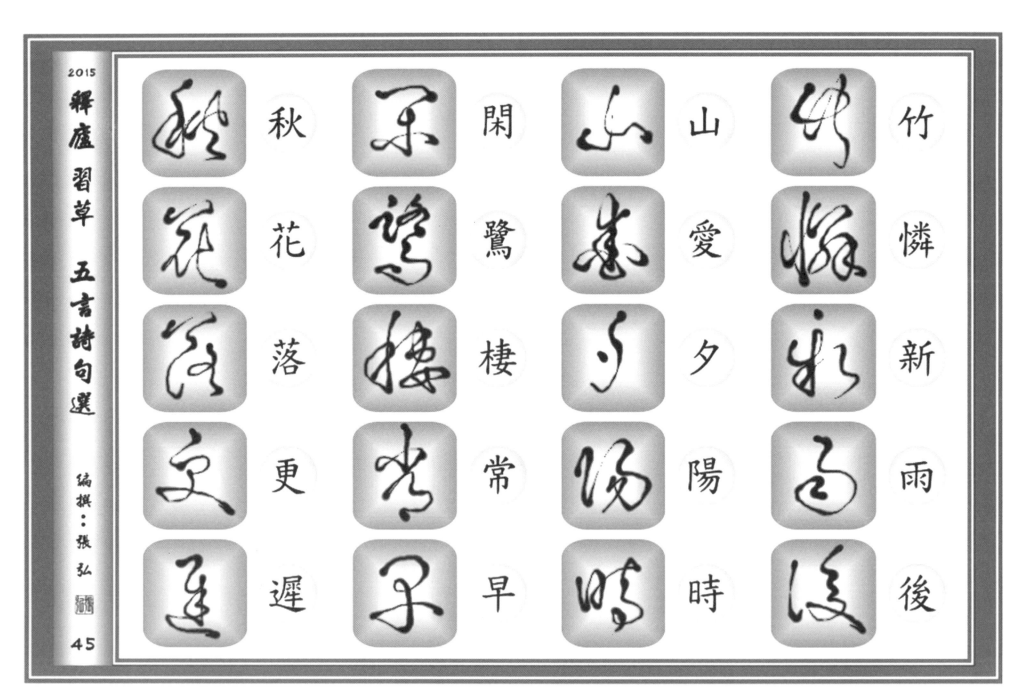

釋廬 習草 五言詩句選

編撰：張弘

45

秋　花　落　更　遲

閑　鷺　棲　常　早

山　愛　夕　陽　時

竹　憐　新　雨　後

異想天開之隨筆揮毫
草書極速入門

2015

釋盧 習草 五言詩句選

編撰：張弘

46

蕭	歡	流	浮
疏	笑	水	雲
鬢	情	十	一
已	如	年	別
班	舊	間	後

2015
釋盧 習草 五言詩句選
編撰：張弘
47

道	春	至	遠
由	與	時	隨
白	青	有	流
雲	溪	落	水
盡	長	花	香

2015

釋盧 習草 五言詩句選

編撰：張弘

48

	人		路		離		故
	歸		出		別		關
	暮		寒		正		衰
	雪		雲		堪		草
	時		外		悲		遍

B48

釋盧習草 五言詩句選

編撰：張弘

稱	問	長	十
名	姓	大	年
憶	驚	一	離
舊	初	相	亂
容	見	逢	後

釋廬 習草 五言詩句選

編撰：張弘

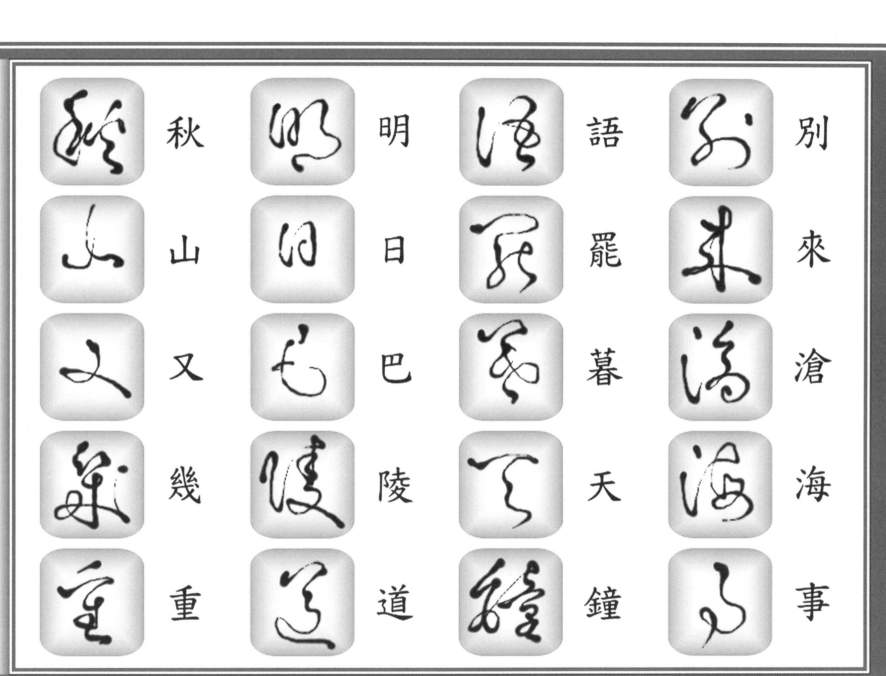

秋　明　語　別
山　日　罷　來
又　巴　暮　滄
幾　陵　天　海
重　道　鐘　事

2015

釋廬 習草 七言詩句選

編撰：張弘

01

隱隱飛橋隔野煙

石磯西畔問漁船

桃花盡日隨流水

洞在清溪何處邊

2015

釋廬 習草 七言詩句選

編撰：張弘

02

一片冰心在玉壺

洛陽親友如相問

平明送客楚山孤

寒雨連江夜入吳

2015
釋廬 習草 七言詩句選
編撰：張弘
03

閨中少婦不知愁
春日凝妝上翠樓
忽見陌頭楊柳色
悔教夫婿覓封侯

2015

釋盧 習草 七言詩句選

編撰：張弘

04

葡萄美酒夜光杯

欲飲琵琶馬上催

醉臥沙場君莫笑

古來征戰幾人回

惟見長江天際流

惟見長江天際流

孤帆遠影碧空盡

孤帆遠影碧空盡

煙花三月下揚州

煙花三月下揚州

故人西辭黃鶴樓

故人西辭黃鶴樓

2015

釋盧 習草 七言詩句選

編撰：張弘

06

朝辭白帝彩雲間

千里江陵一日還

兩岸猿聲啼不住

輕舟已過萬重山

獨憐幽草澗邊生

上有黃鸝深樹鳴

春潮帶雨晚來急

野渡無人舟自橫

2015
釋盧 習草 七言詩句選
編撰：張弘
08

月落烏啼霜滿天

江楓漁火對愁眠

姑蘇城外寒山寺

夜半鐘聲到客船

釋盧習草 七言詩句選

編撰：張弘

09

春城無處不飛花

寒食東風御柳斜

日暮漢宮傳蠟燭

輕煙散入五侯家

朱雀橋邊野草花

烏衣巷口夕陽斜

舊時王謝堂前燕

飛入尋常百姓家

C10

斜倚熏籠坐到明

紅顏未老恩先斷

夜深前殿按歌聲

淚濕羅巾夢不成

釋盧 習草 七言詩句選

編撰：張弘

12

折戟沉沙鐵未銷

自將磨洗認前朝

東風不與周郎便

銅雀春深鎖二喬

C12

2015

釋盧習草 七言詩句選

編撰：張弘

13

隔江猶唱後庭花

商女不知亡國恨

夜泊秦淮近酒家

煙籠寒水月籠沙

2015

釋盧 習草 七言詩句選

編撰：張弘

14

落魄江湖載酒行

楚腰纖細掌中輕

十年一覺揚州夢

贏得青樓薄幸名

2015

釋盧 習草 七言詩句選

編撰：張弘

15

替人垂淚到天明

蠟燭有心還惜別

唯覺尊前笑不成

多情卻似總無情

繁華事散逐香塵

流水無情草自春

日暮東風怨啼鳥

落花猶似墜樓人

2015
釋廬習草 七言詩句選
編撰：張弘
17

君問歸期未有期

巴山夜雨漲秋池

何當共剪西窗燭

卻話巴山夜雨時

雲母屏風燭影深

長河漸落曉星沉

嫦娥應悔偷靈藥

碧海青天夜夜心

C18

2015
釋廬 習草 七言詩句選
編撰：張弘
19

宣室求賢訪逐臣

賈生才調更無倫

可憐夜半虛前席

不問蒼生問鬼神

2015
釋盧習草 七言詩句選
編撰：張弘
20

澹然空水對斜暉

曲島蒼茫接翠微

波上馬嘶看棹去

柳邊人歇待船歸

2015

釋盧 習草 七言詩句選

編撰：張弘

21

數叢沙草群鷗散

萬頃江田一鷺飛

誰解乘舟尋范蠡

五湖煙水獨忘機

沈廬納氣十里堤

依舊煙籠十里堤

無情最是台城柳

無情最是台城柳

六朝如夢鳥空啼

六朝如夢鳥空啼

江雨霏霏江草齊

江雨霏霏江草齊

2015

釋盧 習草 七言詩句選

編撰：張弘

23

近寒食雨草萋萋

著麥苗風柳映堤

等是有家歸未得

杜鵑休向耳邊啼

2015

釋盧 習草 七言詩句選

編撰：張弘
24

渭城朝雨浥輕塵

客舍青青柳色新

勸君更盡一杯酒

西出陽關無故人

秦時明月漢時關

萬里長征人未還

但使龍城飛將在

不教胡馬渡陰山

2015

釋廬 習草 七言詩句選

編撰：張弘

26

雲想衣裳花想容

春風拂檻露華濃

若非群玉山頭見

會向瑤台月下逢

黃河遠上白雲間

春風不度玉門關

羌笛何須怨楊柳

一片孤城萬仞山

2015

釋廬 習草 七言詩句選

編撰：張弘

28

勸君莫惜金縷衣

勸君惜取少年時

花開堪折直須折

莫待無花空折枝

C28

2015

釋廬 習草 七言詩句選

編撰：張弘

29

昔人已乘黃鶴去

此地空餘黃鶴樓

黃鶴一去不復返

白雲千載空悠悠

晴川歷歷漢陽樹

芳草萋萋鸚鵡洲

日暮鄉關何處是

煙波江上使人愁

C30

釋盧 習草 七言詩句選

編撰：張弘

雲 山 況 是 客 中 過

鴻 雁 不 堪 愁 裏 聽

昨 夜 微 霜 初 度 河

朝 聞 遊 子 唱 驪 歌

異想天開之隱筆揮毫
草書極速入門

釋盧　習草

七言詩句選

編撰：張弘

關城曙色催寒近

御苑砧聲向晚多

莫是長安行樂處

空令歲月易蹉跎

隔葉黃鸝空好音

映階碧草自春色

錦官城外柏森森

丞相祠堂何處尋

2015
釋盧 習草 七言詩句選
編撰：張弘
34

三顧頻煩天下計

兩朝開濟老臣心

出師未捷身先死

長使英雄淚滿襟

C34

2015

釋盧 習草

七言詩句選

編撰：張弘

35

蓬門今始為君開

花逕不曾緣客掃

但見群鷗日日來

舍南舍北皆春水

釋盧　習草　七言詩句選

編撰：張弘

風急天高猿嘯哀

渚清沙白鳥飛回

無邊落木蕭蕭下

不盡長江滾滾來

2015

釋盧 習草 七言詩句選

編撰：張弘

37

萬里悲秋常作客

萬里悲秋常作客

百年多病獨登臺

百年多病獨登臺

艱難苦恨繁霜鬢

艱難苦恨繁霜鬢

潦倒新停濁酒杯

潦倒新停濁酒杯

三年謫宦此棲遲

萬古惟留楚客悲

秋草獨尋人去後

寒林空見日斜時

2015

釋盧習草 七言詩句選

編撰：張弘

漢文有道恩猶薄

湘水無情吊豈知

寂寂江山搖落處

憐君何事到天涯

2015

釋廬習草 七言詩句選

編撰：張弘

40

去年花裏逢君別

今日花開又一年

世事茫茫難自料

春愁黯黯獨成眠

C40

2015
釋盧 習草
七言詩句選
編撰：張弘
41

身多疾病思田里

邑有流亡愧俸錢

聞道欲來相問訊

西樓望月幾回圓

2015

釋盧 習草 七言詩句選

編撰：張弘

42

針線猶存未忍開

針線猶存未忍開

衣裳已施行看盡

衣裳已施行看盡

今朝都到眼前來

今朝都到眼前來

昔日戲言身後事

昔日戲言身後事

尚
想
舊
情
憐
婢
僕

也
曾
因
夢
送
錢
財

誠
知
此
恨
人
人
有

貧
賤
夫
妻
百
事
哀

2015

釋盧 習草 七言詩句選

編撰：張弘

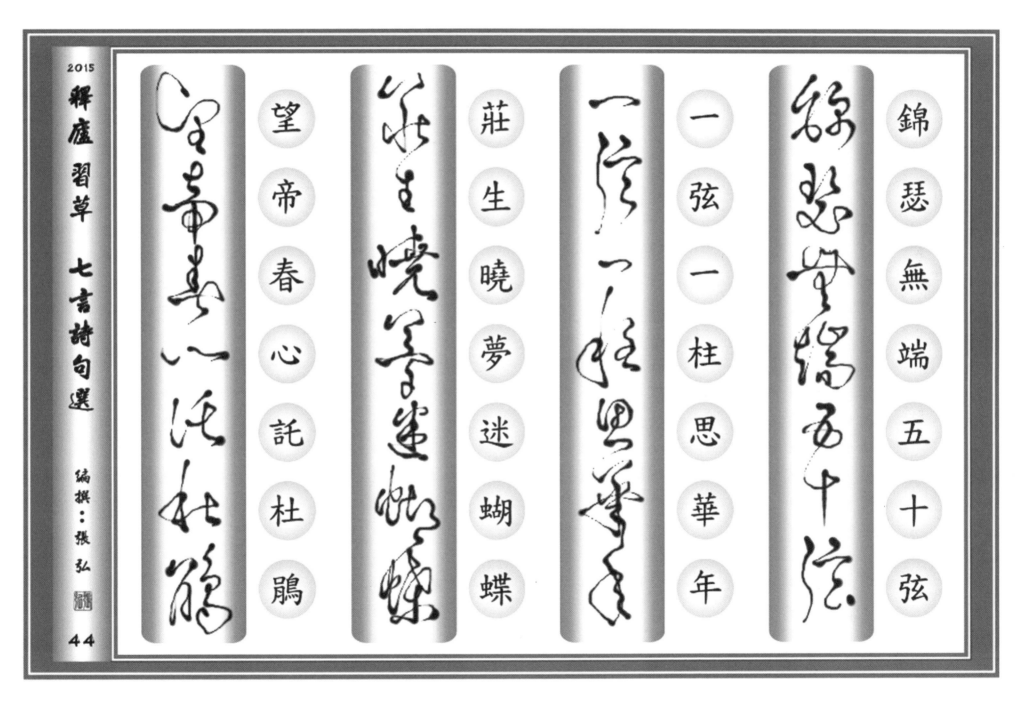

望帝春心託杜鵑

莊生曉夢迷蝴蝶

一弦一柱思華年

錦瑟無端五十弦

滄海月明珠有淚

藍田日暖玉生煙

此情可待成追憶

只是當時已惘然

2015

釋廬 習草 七言詩句選

編撰：張弘

46

昨夜星辰昨夜風

畫樓西畔桂堂東

身無彩鳳雙飛翼

心有靈犀一點通

C46

2015 釋盧 習草 七言詩句選 編撰：張弘 47

來是空言去絕蹤

月斜樓上五更鐘

夢為遠別啼難喚

書被催成墨未濃

釋盧 習草 七言詩句選

編撰：張弘

48

蠟照半籠金翡翠

麝熏微度繡芙蓉

劉郎已恨蓬山遠

更隔蓬山一萬重

相見時難別亦難

東風無力百花殘

春蠶到死絲方盡

臘炬成灰淚始乾

2015

釋盧 習草 七言詩句選

編撰：張弘

50

曉鏡但愁雲鬢改

夜吟應覺月光寒

蓬萊此去無多路

青鳥殷勤為探看

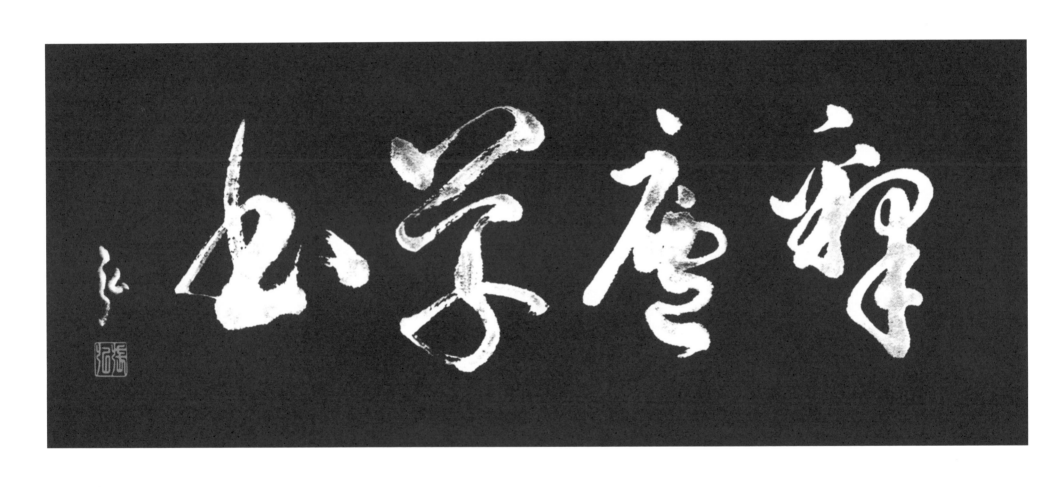

釋廬草書

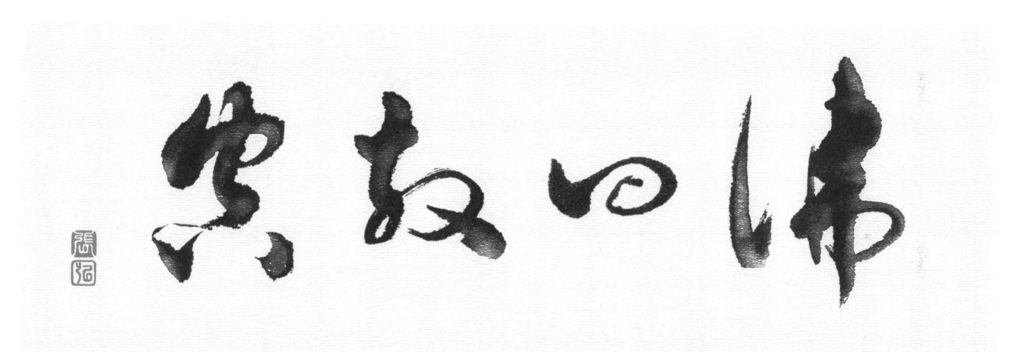

佛曰放空

D02

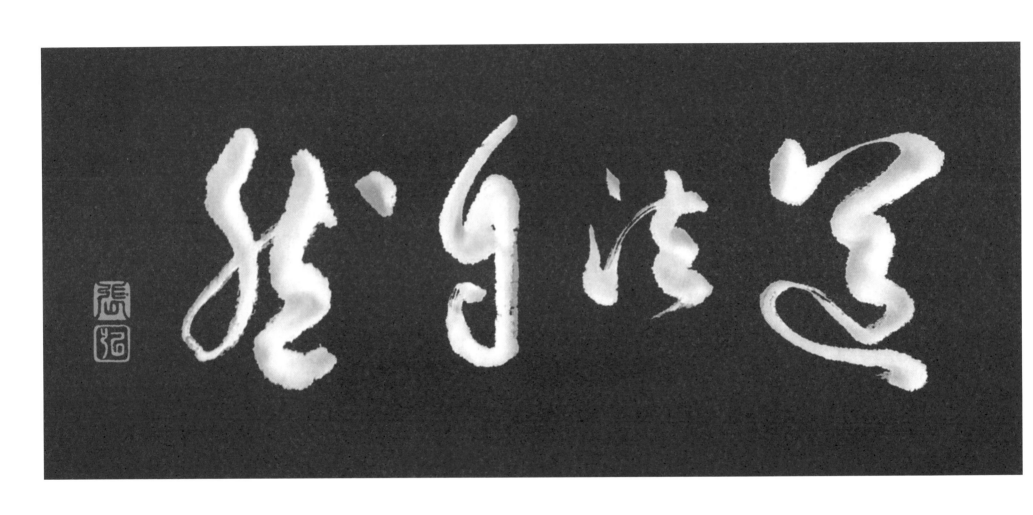

道法自然

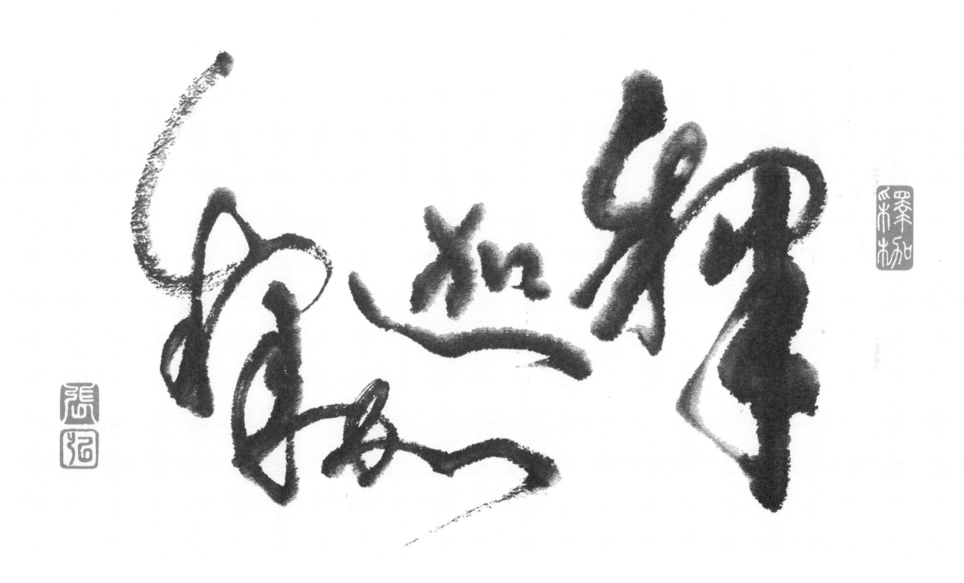

釋迦釋枷

D04

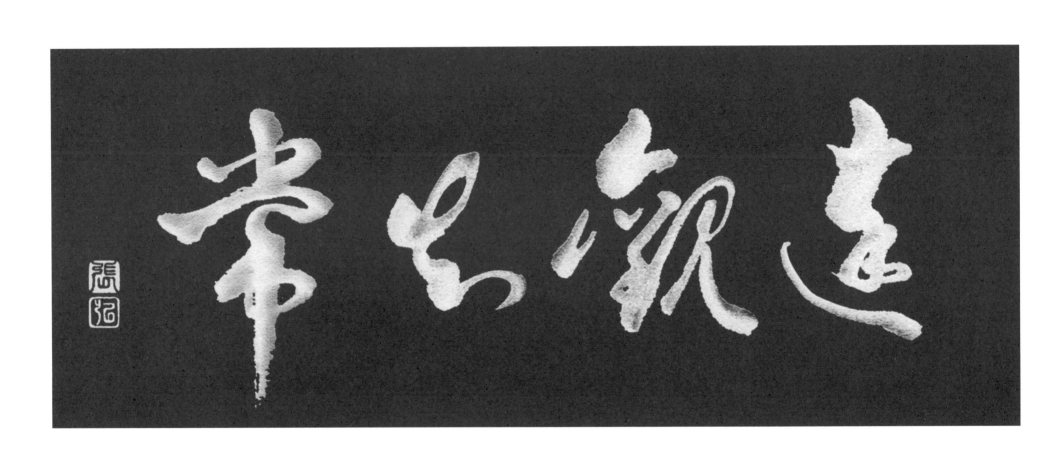

達觀知常

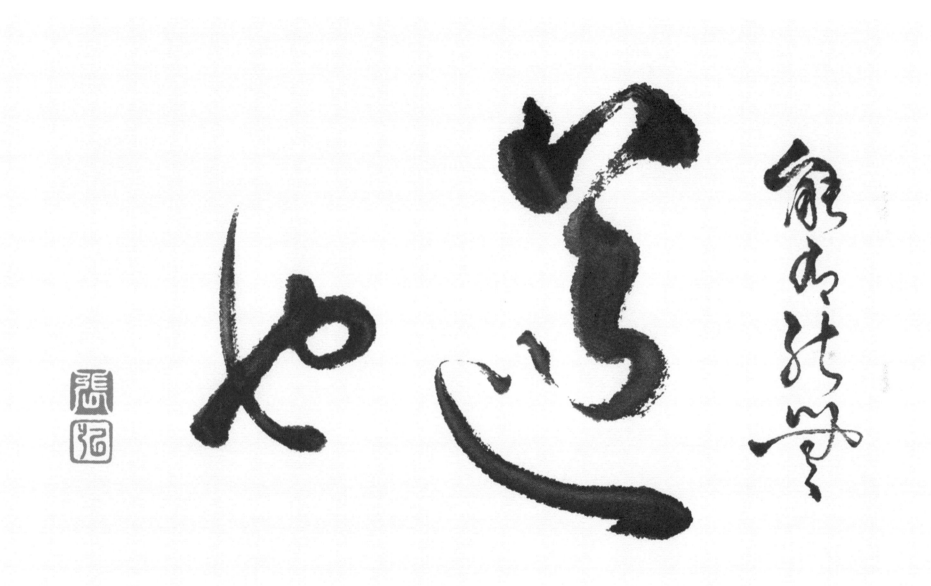

能有能無　道也

D06

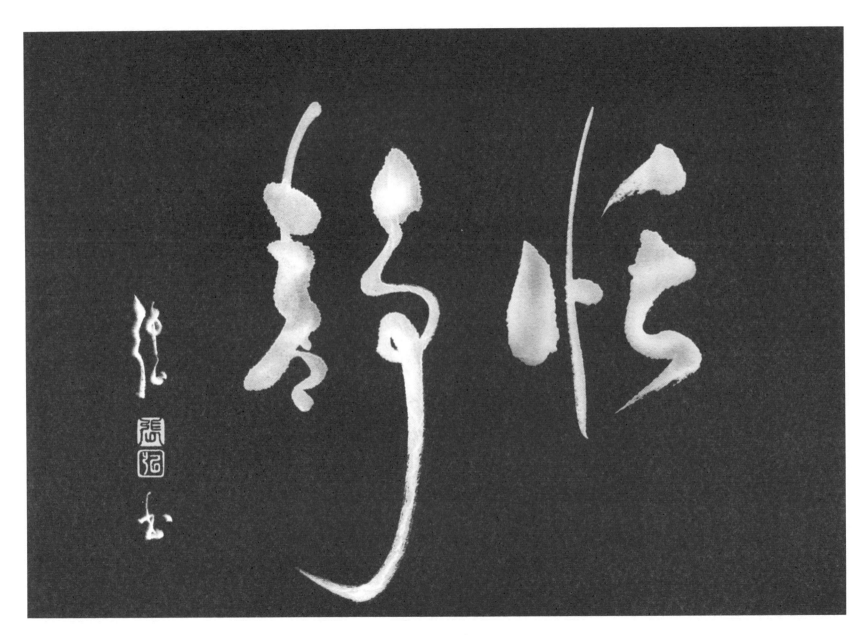

恬靜

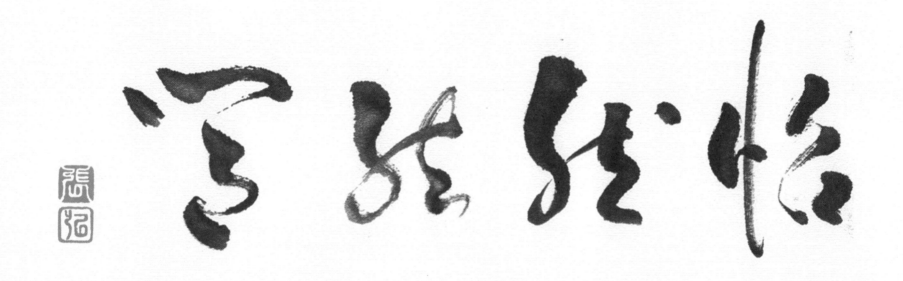

怡然能閒

D08

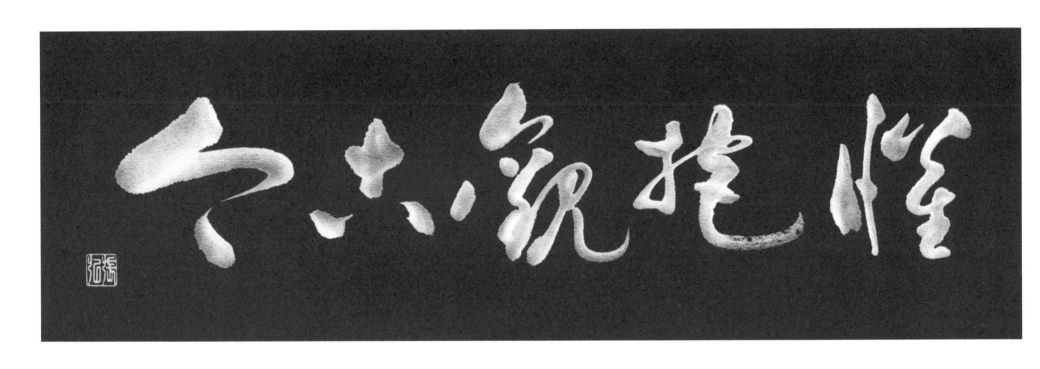

懷抱觀古今

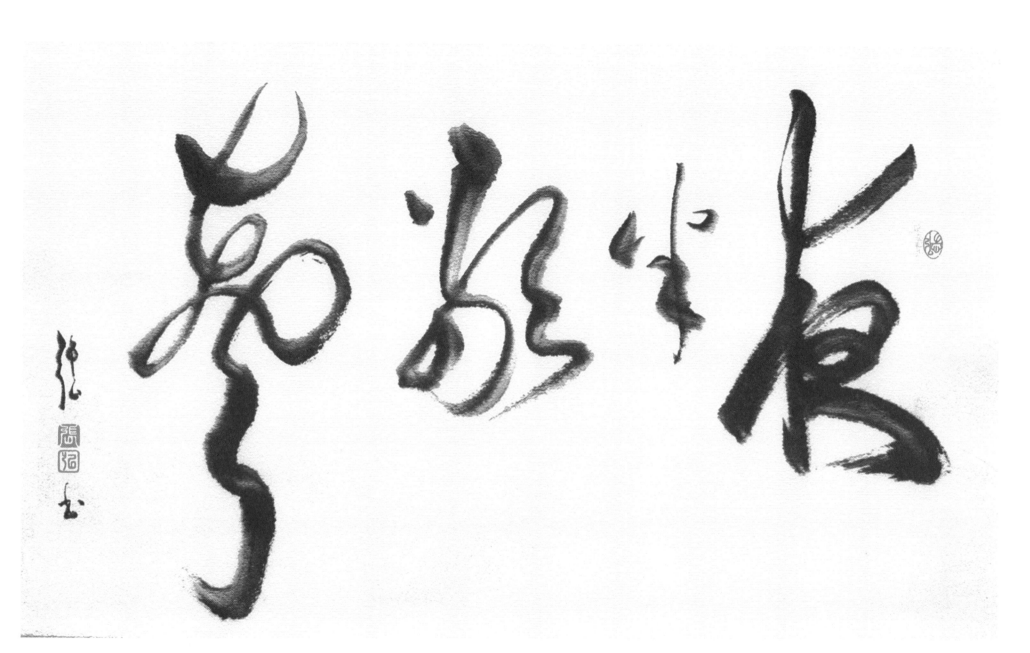

夜半歌聲

D10

把平淡的生活過得 精彩

運命　就在人生中的每一個轉角

D12

百年渾似醉　滿懷都是春　高臥東山一片雲
嗔　是非拂面塵　消磨盡　古今無限人　張可久金字經　樂閒

南畝耕東山臥 世態人情經歷多 閑將往事思量過
賢的是他 愚的是我 爭什麼

D14

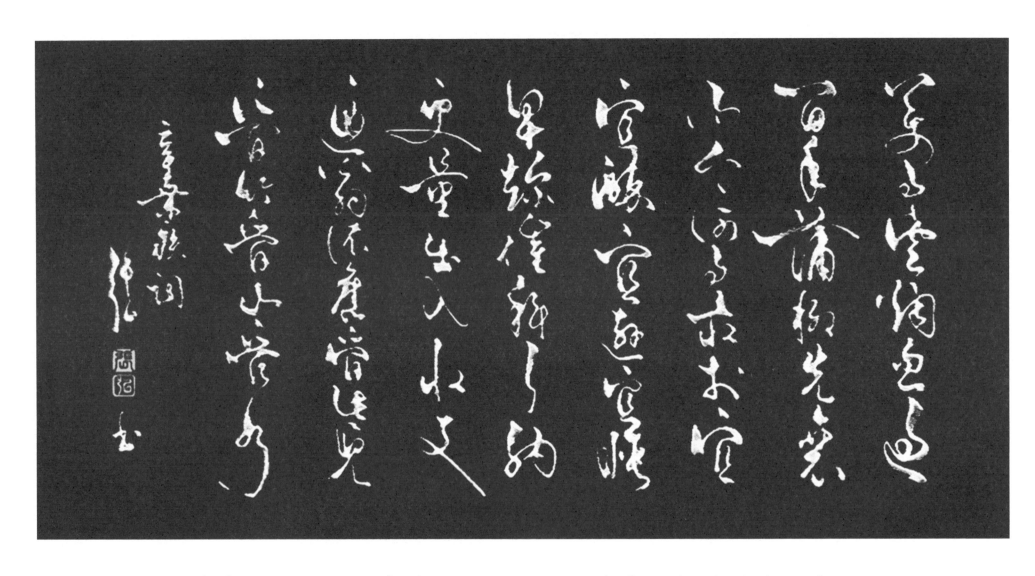

萬事雲煙忽過 百年蒲柳先衰 而今何事最相宜 宜醉宜遊宜睡
早趁催科了納 更量出入收支 迺翁依舊管些兒 管竹管山管水 辛棄疾詞

異想天開之禿筆揮毫
草書極速入門

對青山強整烏紗 歸雁橫秋 倦客思家 翠袖殷勤 金杯錯落 玉手琵琶
人老去西風白髮 蝶愁來明日黃花 回首天涯 一抹斜陽 數點寒鴉　　張可久 折桂令

誠外無物

壽

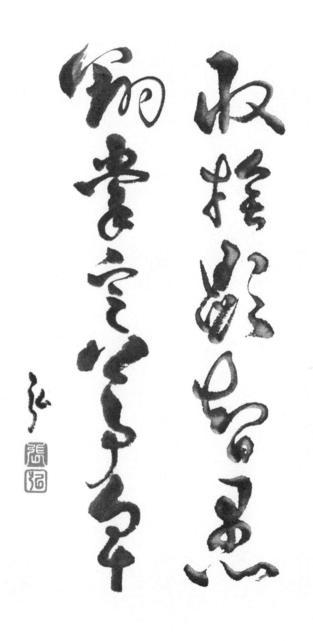

妙筆生輝　　　　　　　取捨頒智愚　翻掌定尊卑

D18

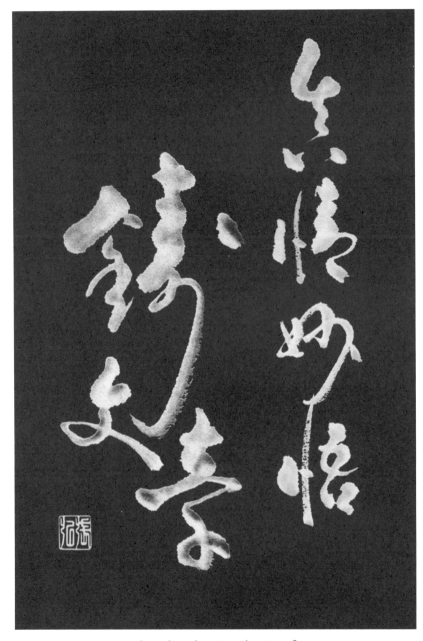

真情妙悟鑄文章

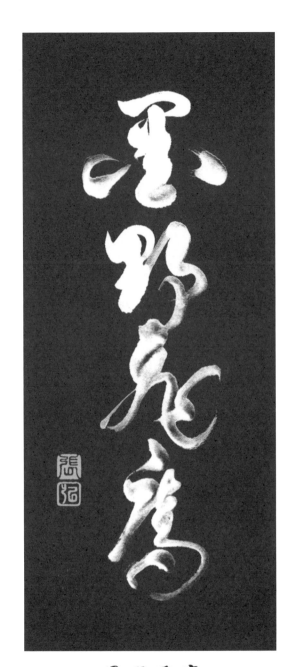

墨野飛鷹

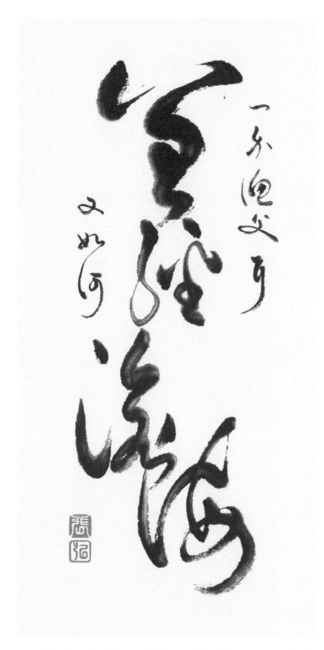

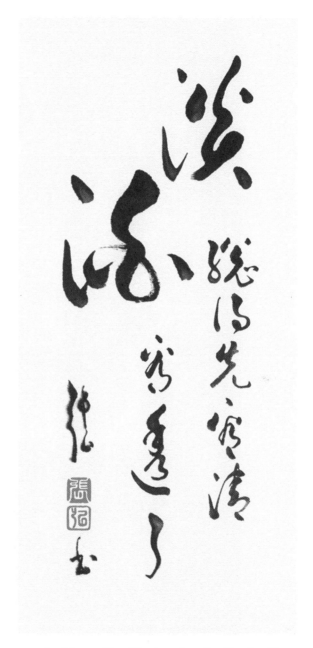

一介漁父耳　曾經滄海　又如何　　　　　　　　淡泊　總得先看清看透了

D20

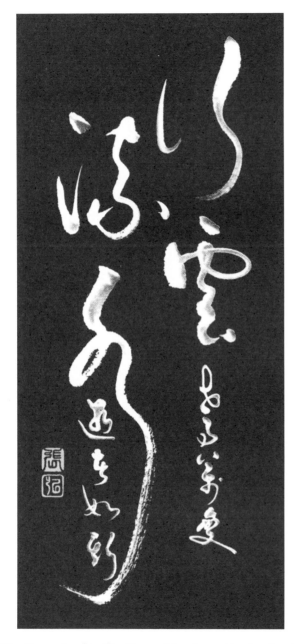

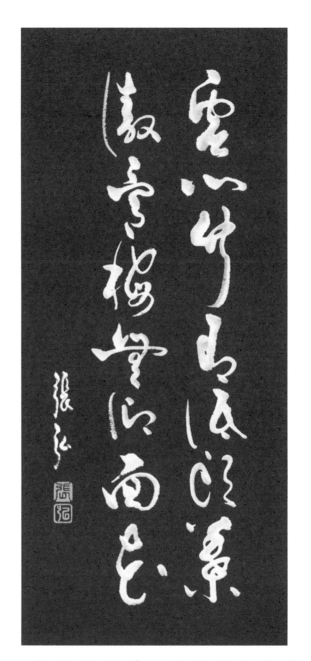

行雲 世事萬變　流水 逝者如斯　　　　虛心竹有低頭葉　傲骨梅無仰面花

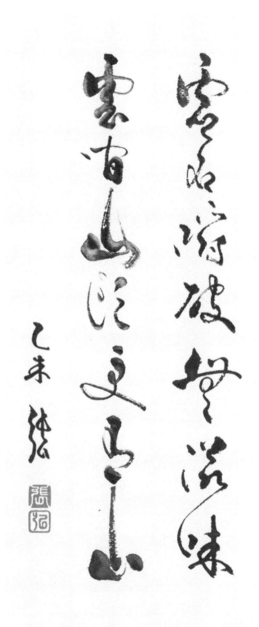

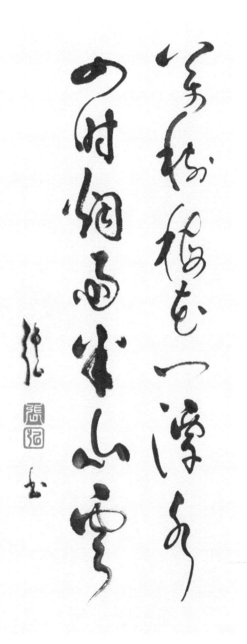

虛名嚼破無滋味　雲間山頭更有山　　萬樹梅花一潭水　四時煙雨半山雲

D22

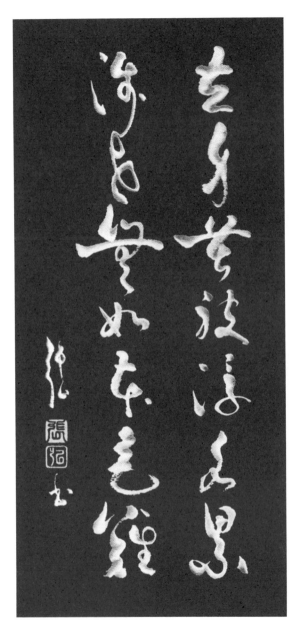

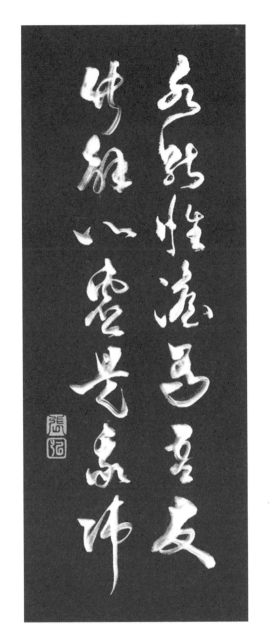

立身苦被浮名累　涉世無如本色難　水能性澹為吾友　竹解心虛是我師

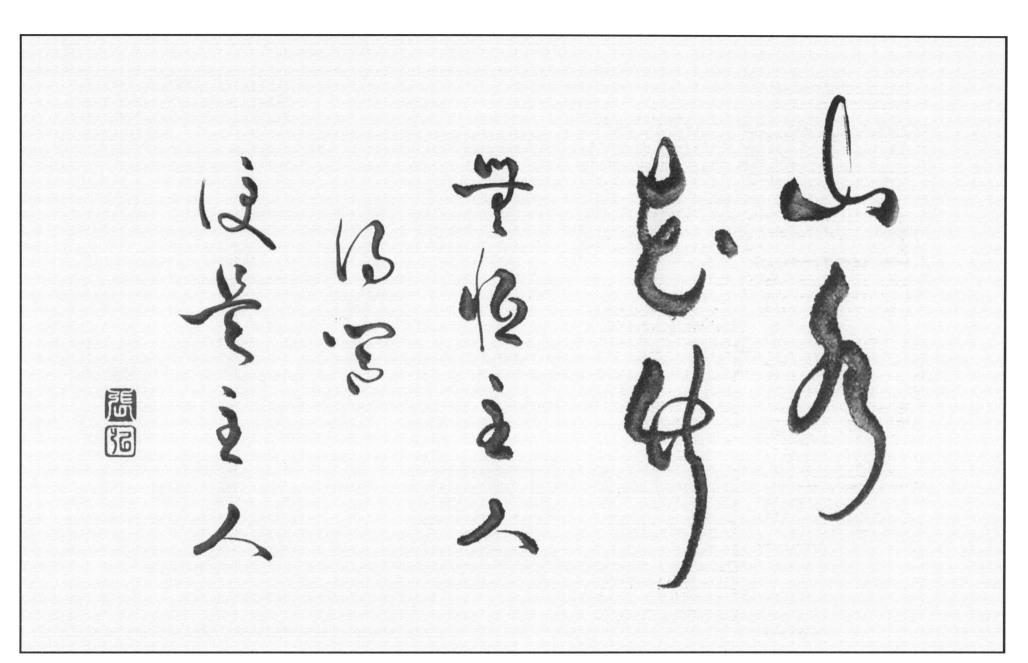

山水花竹無恆主人　得閒　便是主人

D24

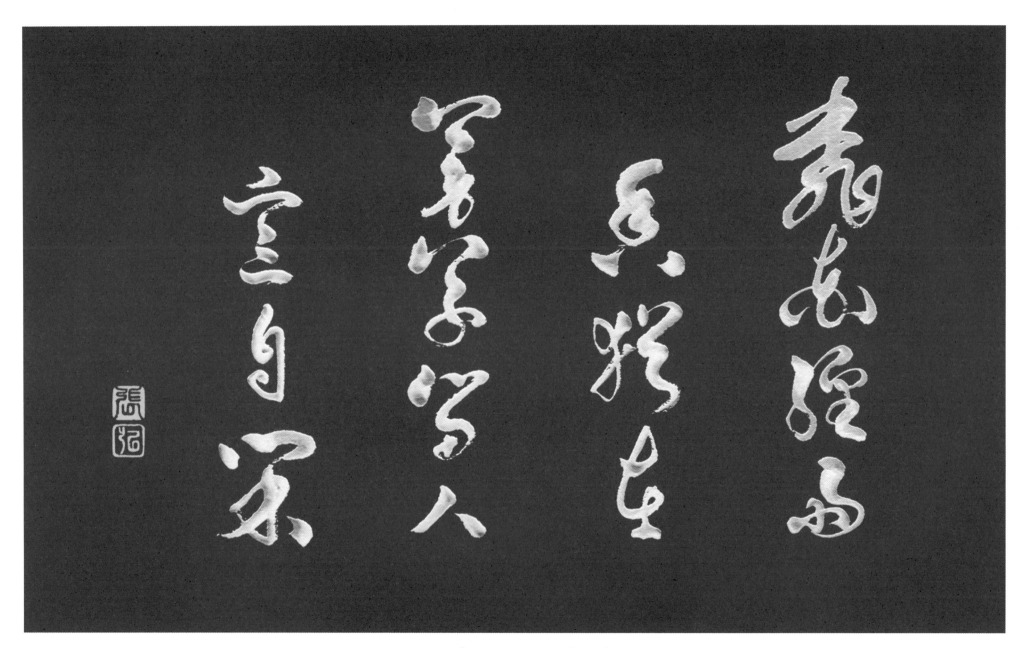

桃花經雨香猶在 芳草留人意自閒

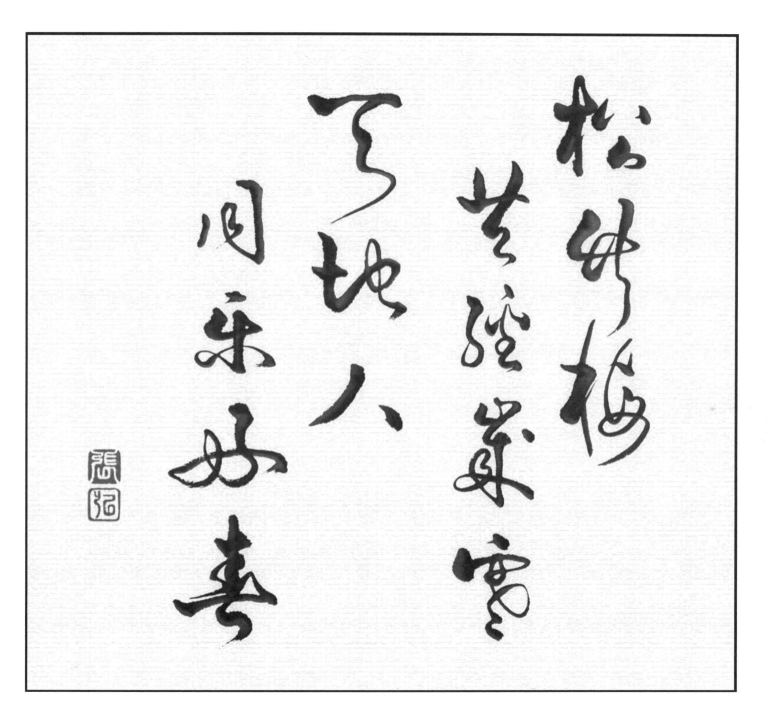

松竹梅共經歲寒 天地人同樂好春

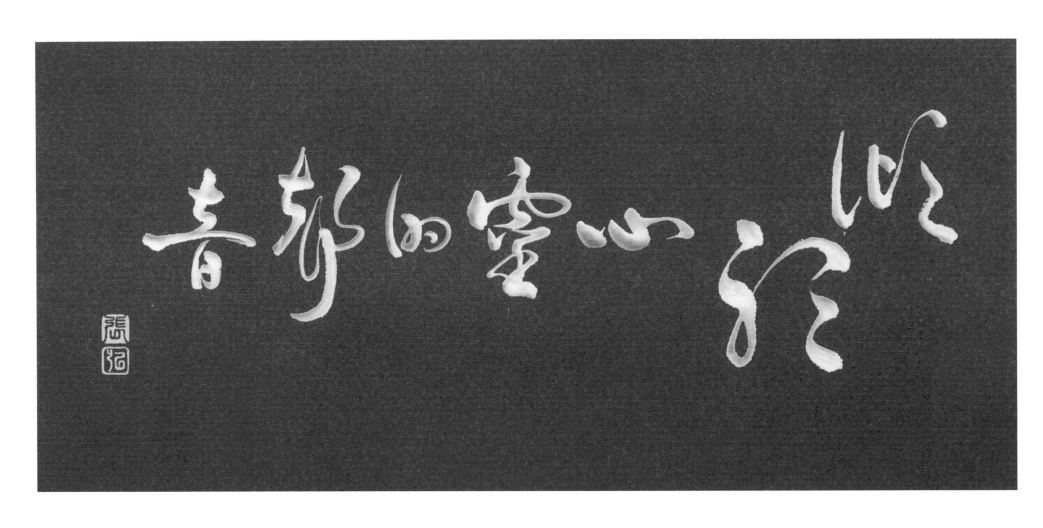

倾聽 心靈 的聲音

異想天開之隨筆揮毫
草書極速入門

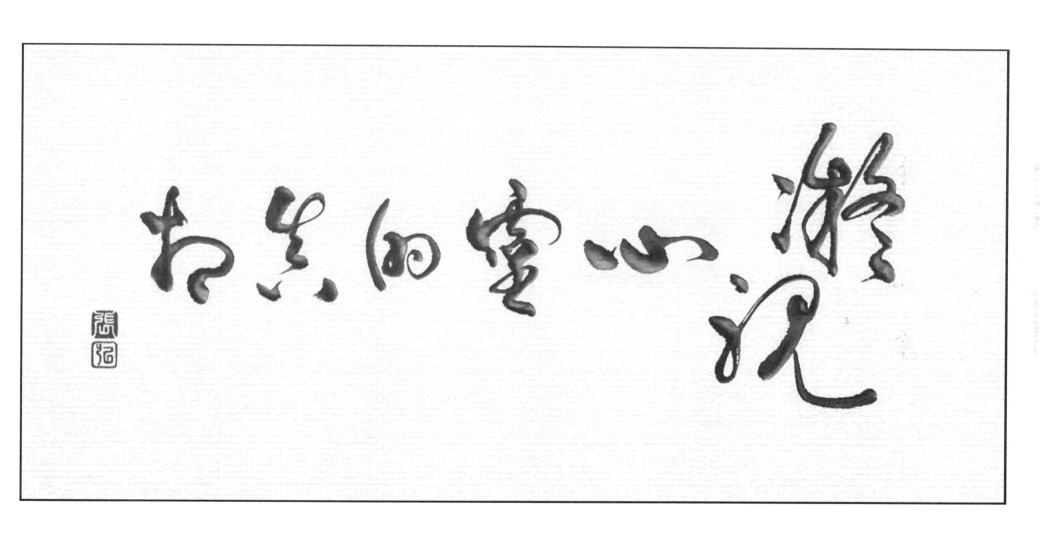

凝視 心靈的真相

D28

遠山收入畫　回首白雲低

只緣今生 想到百年後 無少長 俱是古人

D30

知足心常愜　無求品自高

樓高但任雲飛去　池小能將月送來

D32

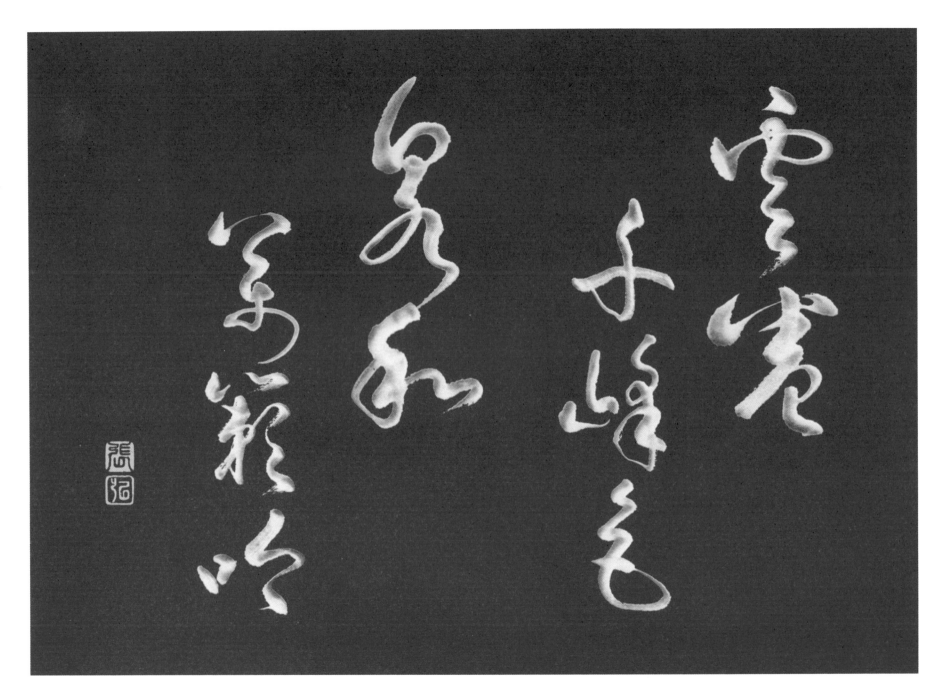

雲卷千峯色　泉和萬籟吟

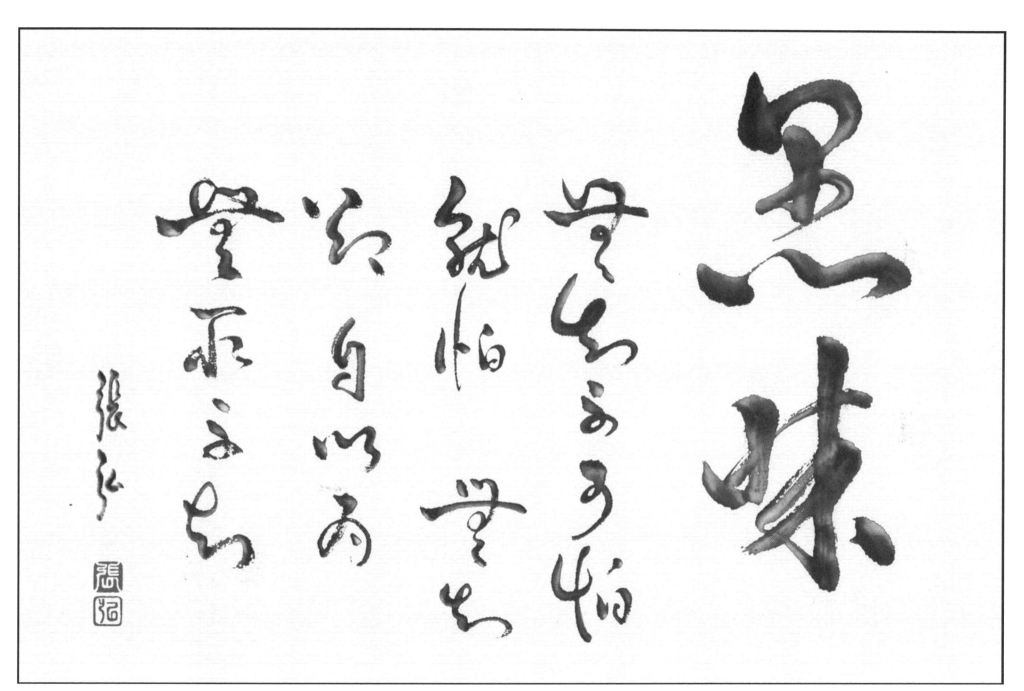

愚昧　無知不可怕　就怕無知　卻自以為無所不知

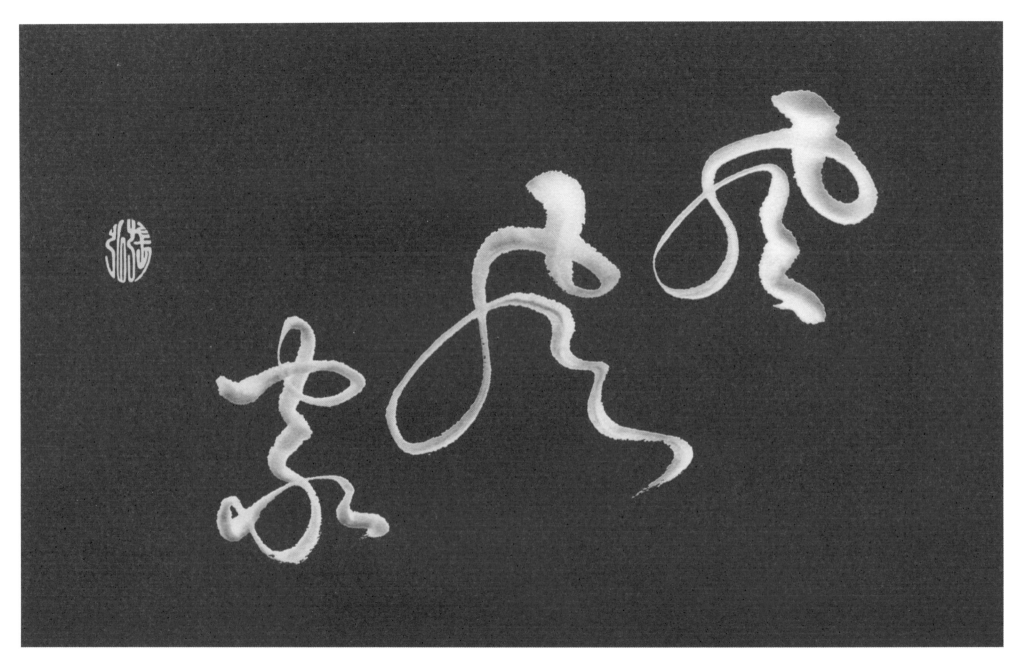

風飛家

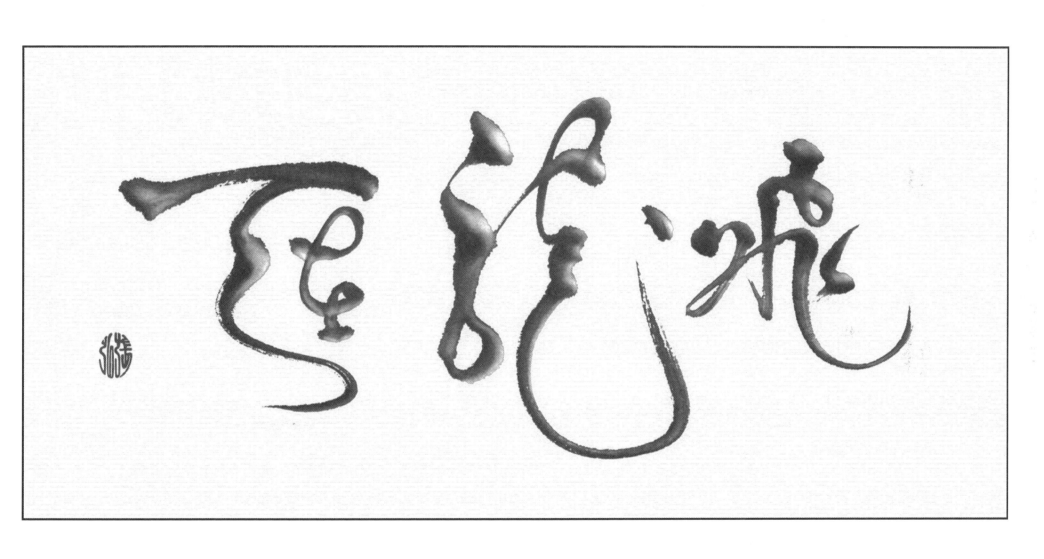

飛龍在天

D36

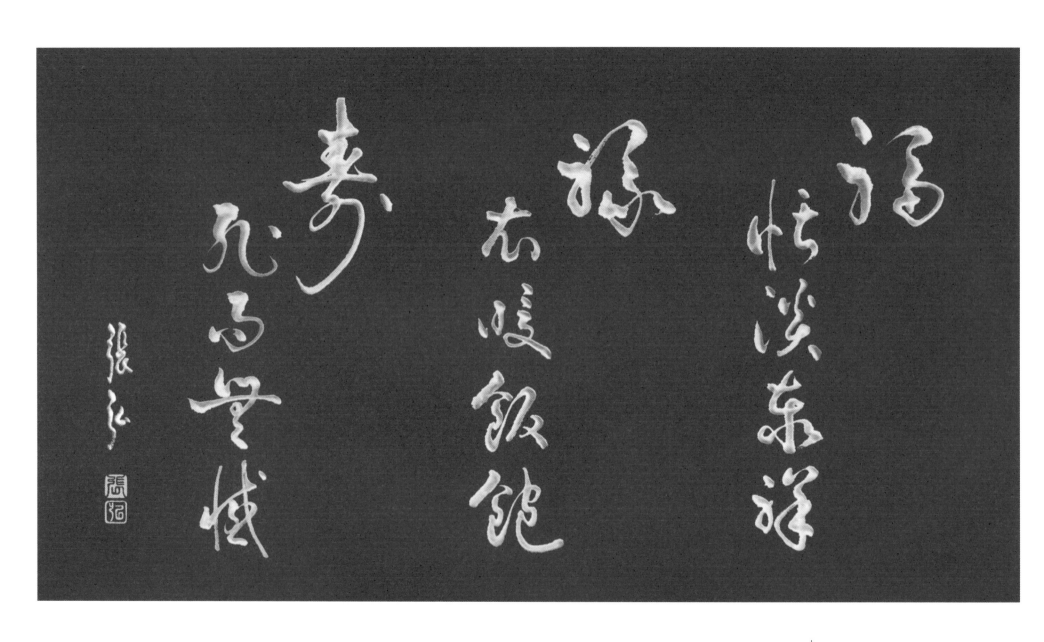

福 恬淡泰祥　祿 衣暖飯飽　壽 死而無憾

猴 如意

國家圖書館出版品預行編目資料

異想天開之隱筆揮毫：草書極速入門／張弘
著. --初版.--臺中市：白象文化，2016.3
　　面：　公分
ISBN 978-986-358-309-7（平裝）

1.草書 2.書法教學
942.14　　　　　　　　　　105000233

異想天開之隱筆揮毫：草書極速入門

作　　者　張弘
校　　對　張弘
專案主編　徐錦淳
出版經紀　徐錦淳、林榮威、吳適意、林孟侃、陳逸儒、蔡晴如
設計創意　張禮南、何佳諠
經銷推廣　李莉吟、何思頓、莊博亞、劉育姍
行銷企劃　黃姿虹、黃麗穎、劉承薇、莊淑靜
營運管理　張輝潭、林金郎、曾千熏
發 行 人　張輝潭
出版發行　白象文化事業有限公司
　　　　　402台中市南區美村路二段392號
　　　　　出版、購書專線：（04）2265-2939
　　　　　傳真：（04）2265-1171
印　　刷　基盛印刷工場
初版一刷　2016年3月
定　　價　500元